手繪插圖豐富妝點！

用原子筆寫出
圓潤可愛的小巧藝術字

Illustrator やましたなしえ
くろかわきよこ

U0071958

楓 書 坊

 # 前言

「自己寫裝飾文字，也太困難了吧！」
「我的字不可愛，不擅長手寫……」

總是這麼想的你，
要不要試著轉變想法呢？

裝飾文字是一種只要了解書寫重點及變化結構
就能學會的手寫字裝飾法。
熟記優美、可愛文字的書寫技巧，
並將插圖搭配文字，也會變得更有樂趣。

「我不覺得手寫文字有什麼樂趣。」

這樣堅持主張的你，可千萬別這麼說。
能寫出可愛的裝飾文字或能襯托插圖的漂亮文字，
這項能力可是有很多發揮機會。
而且，還能為看到的人帶來快樂。

例如，在行事曆或月曆上填寫預定事項時。

不像以往只是振筆疾書，
此時稍作變化，寫下具有設計感的文字，
每當翻開那一頁，或者抬頭看見月曆時，
會從胸中感到一股莫名的暖意。

或者寫卡片給朋友時。

雖然將想法認真寫下也很不錯，
但若能以讓人會心一笑的裝飾文字
或加入插圖來點綴，
一定能讓對方倍感幸福。

讓這本書助你一臂之力吧！
參考寫得漂亮的字，及可愛又有創意的點子，
嘗試繪製裝飾文字&插圖。

漸漸練出手感之後，
就可以試著加上獨特變化。
只要持續練習，
相信你一定也會為裝飾文字所俘獲。

現在就拿起你手邊的原子筆，
一起開始練習充滿魅力的裝飾文字吧。

目次

PART 1 書寫 裝飾文字

寫給某人的文字
★便條、邀請訊息、小禮物訊息、地圖、信件 ……………………… 090

寫給自己的文字
★行事曆、月曆、食譜、日記 ……………………… 102

先從書寫工具開始準備！

挑選筆具

繪製可愛文字與插圖前，要先了解原子筆的基本知識。

分別使用墨水種類與粗度不同的筆，享受設計文字的樂趣。

認識原子筆墨水種類

墨水種類不同的原子筆，書寫感與顯色度都有所不同。選筆時可試著以墨水種類為挑選基準。

油性

最普遍的類型。墨水黏稠度高，所以量染少。

水性

墨水的黏稠度低，流暢的書寫感為其特色。顯色性佳但無耐水性。

中性

兼具油性使用手感的優點與水性的顯色優點，是近年來的新開發類型。

使用粗細適中的原子筆

原子筆粗細會影響文字與插圖的印象。若先確認大致粗細，選筆時會很有幫助。

(0.3mm) 在細微的地方填入文字或插圖，非常方便。

(0.5mm) 最普遍的粗度，種類也十分豐富！

(0.7mm) 筆尖不容易卡住，能流暢地書寫。

(1.0mm) 踏實的書寫感相當有魅力。

依筆的粗度別的印象

以各式各樣的粗度描繪插圖！

(0.3mm) ▶ (0.5mm) ▶ (0.7mm) ▶ (1.0mm)

細筆給人可愛的印象，隨著粗細增加印象變得生硬。

配合用途來選擇

依原子筆種類不同，可將文字寫在金屬或布料上，
請配合用途選擇用筆。

想寫在
布料上！

內含顏料所以
寫在布上也不會暈開，
是耐水性佳的種類。

線條不會暈染，
可以清楚書寫。

想寫在
玻璃、塑膠上！

紙張當然沒問題，
還能寫在塑膠、
金屬與玻璃上的
劃時代水性原子筆。

寫在塑膠上也
不會暈開。

想寫在
相片上！

能在相片等光滑
表面書寫的水性
膠墨原子筆，
乾了以後
可以疊上筆跡。

特徵是在相
片上顯色也
很優異。

寫錯了
想要擦掉！

透過摩擦生熱
讓文字變成無色的
膠墨原子筆，
寫收件人名時
不可使用。

雖然方便，但
不適合用在正
式文件。

想要
閃亮亮效果！

加了金蔥的
水性膠墨原子筆，
書寫時也
很順暢。

如果寫在顏色
較深的紙上，
金蔥的效果就
會更明顯。

使用與
書寫材質
最合拍的筆吧！

挑選用紙

紙張種類不同時，同一支筆的暈染與顯色也會有所不同。

了解各種紙張特徵，在用紙上也多講究吧！

 紙張種類不同的 各種呈現

因紙張表面狀態各異，墨水的附著與顯色狀況也不盡相同，選紙時也在種類上多花點心思吧。

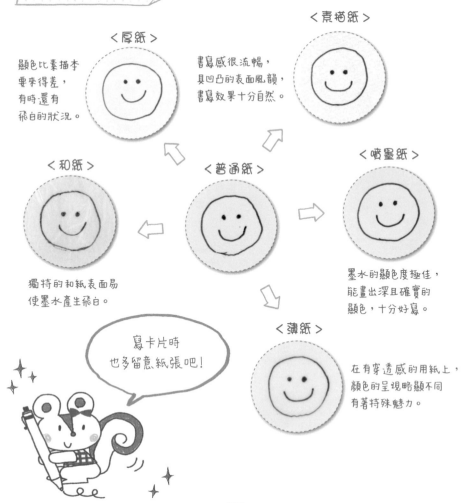

< 厚紙 >

顯色比素描本要來得差，有時還有飛白的狀況。

< 素描紙 >

書寫感很流暢，具凹凸的表面風韻，書寫效果十分自然。

< 和紙 >

獨特的和紙表面易使墨水產生飛白。

< 普通紙 >

< 噴墨紙 >

墨水的顯色度極佳，能畫出深且確實的顯色，十分好寫。

< 薄紙 >

在有穿透感的用紙上，顏色的呈現略顯不同有著特殊魅力。

寫卡片時也多留意紙張吧！

依紙張的顏色區分，顯色度也有所不同。
以極端的黑白兩色驗證書寫時的呈現效果。

< 黑 >

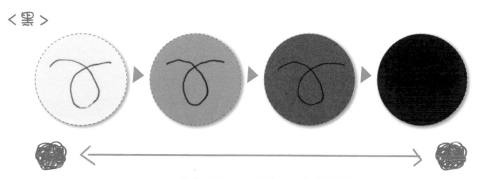

白紙上非常明顯，但隨著紙的顏色變深，
會漸漸因周遭的顏色而變得難以辨識。

< 白 >

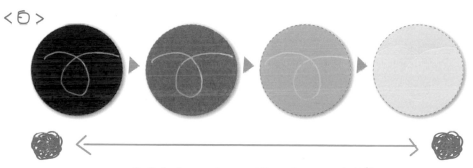

沒什麼機會使用的白色，在深色紙張上也能發揮實力。
隨著紙張顏色愈來愈淡逐漸融入其中。

< 與淡色紙張搭配 good >
原色或深色較明顯。
紅、藍、綠、橘色、紫色等。

< 與深色紙張搭配 good>
混有白色的顏色或金蔥色較明
顯。淡粉色、水藍色、
黃綠色、黃色等。

重新審視書寫姿勢！
正確的寫字坐姿

想要繪製可愛的文字或插圖時，姿勢十分重要。

前傾、膝蓋靠桌的姿勢是導致字體不工整的原因之一。

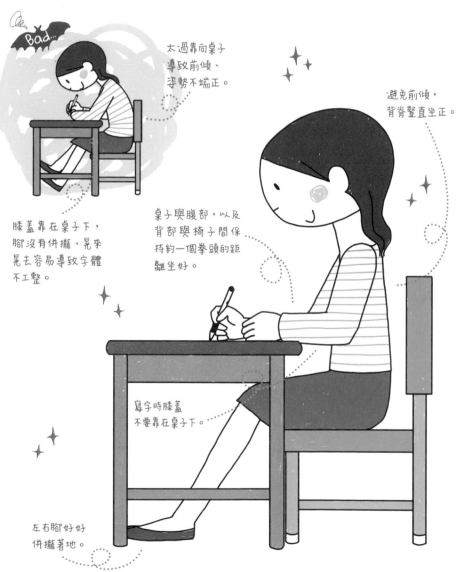

太過靠向桌子
導致前傾、
姿勢不端正。

避免前傾，
背脊豎直坐正。

膝蓋靠在桌子下，
腳沒有併攏、晃來
晃去容易導致字體
不工整。

桌子與腹部，以及
背部與椅子間保
持約一個拳頭的距
離坐好。

寫字時膝蓋
不要靠在桌子下。

左右腳好好
併攏著地。

運筆重點！
正確的握筆方法

像握筷子般握筆的話，運筆也能很流暢。

注意正確的握筆方式，繪製可愛的文字＆插圖吧！

以拇指和食指指尖輕輕夾住，握筆時不過分出力。

彷彿托著般讓筆擱在食指根部附近。

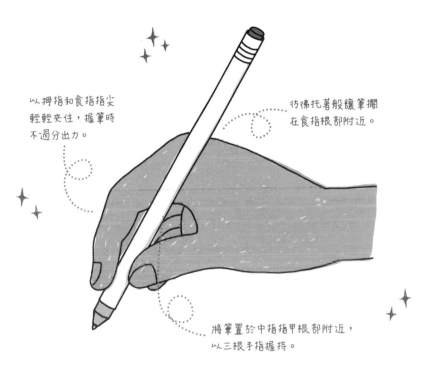

將筆置於中指指甲根部附近，以三根手指握持。

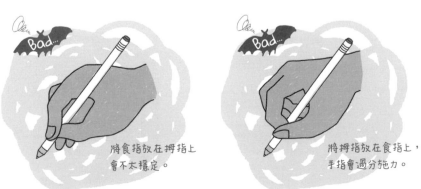

將食指放在拇指上會不太穩定。

將拇指放在食指上，手指會過分施力。

聰明的用色方法！
配色的重點

在寫行事曆或卡片時，希望色彩繽紛，
又想做出乾淨成品時該怎麼辦呢？學會顏色搭配的原理吧！

試著變換常用基本色

繪製文章或插圖時，先決定基本色。
雖然最常用的是黑色，但換個顏色也會改變整體氛圍。

咖啡色給人柔和的印象，就算塗滿也不會感到沉重。

整體氣氛時尚又洗鍊的印象。

有輕盈感，文字的氛圍不會感到沉重。

最適合與基本色組合的顏色

氛圍甜美的文字組合。

對比色系，搭配性佳。

懷舊的成熟顏色組合。

整體呈現出收斂感。

法式色彩，顯露時尚。

灰色與綠色帶出大自然的感覺。

試著組合 搭配性佳的顏色

迷惘該用什麼顏色時，就翻開這頁參考吧。
首先從同色系組合開始！

＜冷色系＞

冷色系組合，給人
沉穩的印象。

＜暖色系＞

暖色系組合，給人
飽滿可愛的印象。

＜對比色系＞

對比色組合擁有優異
的吸睛力，能完成引
人注目的成品。

根據想要的
文字印象
來選擇顏色吧！

試著實踐經典的 顏色組合

使用生活中採用的顏色組合，為可愛的
文字與插圖增添色彩。

＜法國旗3色＞

法國旗幟的
顏色，作為
分隔線使用
也很可愛。

＜牙買加色系＞

ジャマイカ★

生動的
牙買加色系，
特色是活潑
具躍動感。

＜北歐色系＞

沉穩的顏色
組合，是百搭
的萬能色！

スウェーデン

＜粉彩色系＞

柔和的顏色組合，
最適合
少女的感覺。

讓可愛文字更加分的小細節
輔助工具集

把訊息或卡片直接交出去，未免太無趣了。

使用紙膠帶或小夾子，稍微下點工夫就能讓成品變得更可愛喔！

<貼上紙膠帶裝飾>

花色圖樣五花八門的紙膠帶，撕下來隨意貼上就能帶來可愛的印象。

<夾上夾子就能變得更美觀>

形色豐富的小夾子，只要夾上一支就能增添活潑趣味，是很優秀的裝飾素材。

<打洞穿上繩子或緞帶的簡單變化>

在卡片上打洞穿上繩子或緞帶做變化，還可在緞帶花色、繩子顏色或綁法上做出差異。

書寫裝飾文字

把文字的線條加粗，或在周圍描出邊框，
隨著文字變化，給人的印象也能再升級。
在生日卡片或小便箋上
使用將心情傳達給閱讀者的裝飾文字
做出絕妙的設計吧！

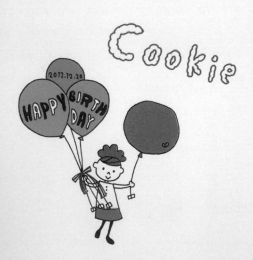

01

Level
★☆☆

遵守基礎規則
嘗試文字變化

將文字的豎線加粗或在縫隙間加上笑臉。
只要遵守基礎規則，就能做出有統一感的裝飾文字！

POINT 1 將文字的一部分改成小圖案

只要在文字的邊緣添上心型或箭頭等小圖案，
就能更加傳達心情！

表達高昂的心情就加入愛心。

箭頭是經典款筆畫邊緣變化。

加上眼淚表達反省的心情。

添上大小不一的米字號表現活潑感。

POINT 2 將文字的一部分加上五官完成親切成品

如果覺得縫隙很空時，可以畫上臉孔表情，
一瞬間氣氛就熱鬧了起來。

把英文字母O想像成圓臉。

畫出講悄悄話的表情。

帶出情緒高昂的氛圍。

心情一定能因為開朗的笑容而和緩。

arrange

幸福的心情
以開心的臉表現。

用嘴吐氣的臉
表現放鬆感。

把打招呼的動作
也加上去。

Point 3｜將線條的一部分加粗 變身令人印象深刻的文字

寫下一般的文字後再加工。
試著只加粗橫線、或豎線，就能完成引人注目的文字！

また明日

困難的曲線保持原樣即可。

PEACE

英文單字變身帥氣形象。

スしブリー

以線條的粗細做出抑揚。

カワイイ

在配色上也多留意。

Point 4｜連結點與點 寫出與眾不同的文字

點是能襯托大型文字的變化型。
有強烈印象的奇特文字非常引人注目！

NEXT

顏色統一
清楚度也 UP！

8:00

初學者可以從
簡單的數字開始。

日文字母變化成
易辨識的形狀。

熟練以後就能
開始挑戰漢字。

Point 5｜和風感要靠筆畫曲折塑形

只要注意文字的提頓，
就能瞬間提升和風氛圍。

圍上正方形邊框
畫出印章風。

英文也可以用
頓點表現。

New Year

起頭的部分
多加點力道。

作出飛白讓人
看出筆畫的流動。

arrange

サンキュ

加入熟悉的圖樣
打造純和風感。

Nice

在周圍描邊
使效果更強烈。

拉長文字、加粗豎線寫出時尚文字

不僅英文字，也試著把平假名或漢字加長，
就能完成復古時尚的印象！

> 把字體寫長、
> 豎線加粗就 OK。

ランチ@自由ヶ丘 vol.1 , vol.2
おすすめアイテム　HappyBirthday

Point 7

加上點點陰影打造活潑氛圍

以點點作為陰影，取代塗滿來加以變化。
每個點用不同的顏色還能做出色彩繽紛的愉快印象。

> 同一個單字中筆
> 畫方向要堅守一致。

1 2 3　Outdoor

みどりの日　手あみニット

Point 8

將雲朵效果描邊用於期待的預定事項

使用雲朵般的線條就能做出的簡單變化，是描邊字體的應用。
分量感絕對能吸引目光。

> 要畫出讓人想
> 伸手揉捏的
> 飽滿描邊字。

Cookie 旅の思い出

Winter　カラオケ大会

arrange

彈簧線圈般的
效果也能展現
膨脹感！

Cookie おっ!

 Point 9

部分筆畫製造線圈效果玩出文字樂趣

把文字的一部分隨興變化成彈簧線圈線條。
獨特變化推薦用於細部點綴。

> 用自己的美感來決定
> 要捲起的部分。

12時に�〜 幸せ×2 ♥

Hello〜!! ドン引き〜

 Point 10

只要將文字描邊就能強調單字

將想要強調的單字其文字外緣描邊。
文字間的縫隙要連接起來是重點。

LOVE

> 仔細描邊將大大
> 提升整體感!

18:00

> 描邊的部分延
> 伸連接也OK。

LOVE タコヤキPARTY

 Point 11

插圖帶入文字塑造獨創感

把與單字相關的插圖稍微帶進文字中,
馬上就能變出適合活動的特殊文字!

 お花見

在春季活動
綴上櫻花。

2月4日

節分不可或缺的豆子。

弦月很適合
夜晚的活動。

Halloween

 ショートケーキ

加上草莓增加活潑可愛感。

 Check List

☐ 遵守每一個單字的規則來完成裝飾文字。
☐ 輕鬆隨興的變化也較能夠展現活潑可愛感。
☐ 簡單插圖與文字的搭配結合使傳達更容易。

02

將文字的一部分
變換成插圖！

插圖加入文字變化中，想像力是一大重點。
把想寫的文字的形象或物件試著加入其中吧！

主題圖樣帶入大自然或天氣

晴天想到太陽、夜空想到星星，
試著把單字所聯想到的事物自由地加入文字，絕對非常吸睛。

把點換成
雨滴。

在「草字頭」
加上花朵的變化。

把遮擋太陽的
雲朵變成橫線。

以飛翔的海鷗
表現「三點水」。

把英文字母O
當作雪人的臉。

以食物圖案做出美味裝飾

把食物畫得美味且容易辨識很重要！
也十分推薦畫成吃到一半的可愛模樣。

甜甜圈可變換不同配料的種類
來增添繽紛感！

以圓滾滾的紅色蘋果
完成流行感。

使壽司捲露出截面
更容易辨識。

arrange

咬一口的甜甜圈
能更添流行感。

加上咬下去的變化也很棒。

透過自由想像把小東西變化成文字

活用日常物品並帶入文字的一部分，
就能完成獨一無二的文字

把高跟鞋日文單字變成精神抖擻的步伐。

在從錢包伸出的手上加上戰利品。

把英文字母變化成足球。

展開的傘是有技巧的變化文字！

試著把魚放上去代替橫線。

動物就用耳朵或尾巴等部位

不只臉，動物的話也可試著運用耳朵或尾巴，
以讓閱讀者開心的技巧文字為目標。

長長的耳朵一看就知道是兔子。

把英文字母以牛的笑臉加以裝飾。

蓬鬆尾巴是貍貓的特徵。

作出在樹枝上有鳥屋的意象。

以象鼻表現凸顯撇畫。

季節感就以四季獨特印象帶入文字

寫季節單字的時候，稍微用點心思一定能討人歡心。
用各個季節所想像到的物件來裝飾文字吧！

在描邊字體上做出積雪的變化。

萬物甦生的春天文字就加上新芽。

把遮陽傘的影子延伸到最後一撇。

在英文字母中添加代表秋天味覺的栗子或香菇。

以打釘木板與枯葉帶出秋天的色彩。

☐ 食物的裝飾文字以容易理解的插圖來變化。
☐ 活用小東西的形狀就能完成獨特的裝飾文字。
☐ 動物不只臉，也可將身體部位帶入其中。

文字變化張力取決於
技巧應用的掌握

挑戰進階技巧，在描邊字體加上變化，做出立體視覺效果！
隨著線條的拉引方向與框內塗滿的方式不同，變化也自由自在。

 point 1 在簡單的描邊字體狀態下再添幾筆

適當塗滿、增加厚度使其立體化，就能體會描邊字體的魅力。
首先從掌握基本開始吧！

注意光源與影子方向
錯開塗滿。

從文字邊角畫出
平行斜線來帶出
立體感。

基本型

將線條長長地往深處畫就
能有彷彿躍出般的效果。

在內部粗略地畫上捲捲線條
做出具体閒感的文字。

把線條往斜下方畫，帶出
立體感後，就會有由下往
上的視角。

在文字下方外
擴般地畫出影子就
能呈現戲劇感。

 arrange

賦予圓潤效果
就能有流行感。

變成成圓拄體文字。

加入下方影子，
文字彷彿浮起來一般。

於文字中加入質感帶出玩心

設計成表現木紋或光澤質感的文字絕對很吸睛。
請一邊試想摸起來的觸感來繪製。

加上光澤就是
有水潤感的文字。

有耐性地
加上線條
表現刺繡感。

將木紋以直線
與圓形來表現。

表現出石頭的
粗糙與凹凸感。

文字中加入溫度以傳達感情！

加上能感受溫度的文字，
以獨特的方式幫對方加油等熱烈情緒。

以冰錐
呈現寒冷。

熱情的加油
以火焰鑲邊。

低落的情緒
以冰冷的冰塊
表現。

用海市蜃樓
傳達暑意。

使用緞帶完成華麗成品

首先試著將文字的部分變換成緞帶。
尖端做出整齊剪裁的形狀是重點！

祝賀詞句
很適合
緞帶的變化。

將文字全部以一條緞
帶來呈現。扭轉彎曲
的部分是重點。

折彎的部分更變細。

在暗部加上陰影
就能呈現真實感。

Point5 部分塗滿寫出個性文字

試著在普通的文字筆畫加上一條線，
只要在內側隨機塗色就能打造個性文字。

ゆーい OK? BINGO!

楽しい イェーイ!

> 隨興決定
> 要塗色的部分。

Point6 想要強調時可用三條線簡單變化

只要將普通的筆畫線重複三次即可。
注意重疊的地方不要交叉，就能做出乾淨的效果。

Happy♡ ゲンキ? kiss∞

> 漢字請選擇
> 筆畫少的字。

あそぼー! ヤッホー☆

Point7 重疊處刻意不相接技巧簡單又可愛

筆畫重疊的部分刻意分離做出變化，
就能寫出乾淨又簡潔的文字。

あした 5/4 GREEN'S DAY やきそばパン

携帯 3時のおやつ

> 忽視筆順也 OK!
> 只要看作是記號就行。

arrange

留下
重疊的部分，
做出隨性感。　アキナチョコ

Point 8 一筆完成簡單又優雅

連接文字筆畫不中斷，
就能完成書寫體草寫般的時尚感。

仲良し Blog カフェオレ
友達☆ 東京タワー

容易閱讀是
連結的重點！

Point 9 以超出邊線的線條完成西洋風變化

在描邊字體中塗上花樣，並在字框邊緣加上超出的邊線。
中央的簍空效果及閃亮花紋也可使描邊字體更加顯眼。

字體中的花樣
不要超出邊上
凸出的線。

Point 10 彷彿拼組積木般愉快加工

積木風文字的重點是凹凸的連結部。
以繽紛色彩變化完成具流行感的成品。

ドライブ お知らせ 2012
映画 Apple

採用沒有曲線的
文字能更加提升
積木感。

Check List

☐ 能應用的描邊字體以視角與塗滿方式做出差別
☐ 表現質感的裝飾文字請選擇與單字相襯的質感。
☐ 稍微帶入隨機塗滿或連接的技巧。

04

使用邊框、對話框
完成華麗成品

裝飾文字之外，文字周圍也有能下工夫的空間與重點！
試著加入各種變化邊框吧！

邊緣部分依內容加上裝飾

想營造女孩風時加上蕾絲，想要做出時尚氛圍時
則採用法國三色旗，可使用各種方式來堆疊。

時尚的法國三色旗。

相似色方塊交互排列帶來清新感。

以蕾絲展現女孩風。

隨意排列彩色泡泡打造清爽感。

蝴蝶結之間以圓點連接。

三角形可以顯現個性感。

Point 2 對話框裝飾要配合文章內容與情境

小訊息或想要強調的內容可活用對話框呈現。
設計應配合框內的文章與情境氛圍。

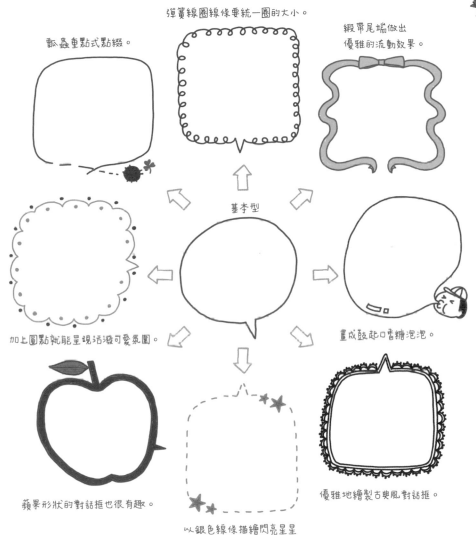

彈簧線圈線條要統一圈的大小。

緞帶尾端做出
優雅的流動效果。

瓢蟲重點式點綴。

基本型

加上圓點就能呈現活潑可愛氣圍。

畫成鼓起口香糖泡泡。

蘋果形狀的對話框也很有趣。

以銀色線條描繪閃亮星
完成簡單構圖。

優雅地繪製古典風對話框。

 Check List

☐ 選擇最適合框中內容的設計。
☐ 以物件形狀來繪製對話框也很棒。
☐ 若在對話框使用插圖還能做出故事性。

027

05

Level
☆☆☆

配合插圖
享受裝飾文字的樂趣！

將快樂的預定寫進行事曆，或書寫備忘錄時，
加上插圖就能變可愛。首先就從邊框的插圖化開始。

 將文字以插圖框起來吸引目光！

工作的預定事項用備忘錄插圖框起來，令人期待的活動
則可用愛心。利用與內容相符的插圖增添印象。

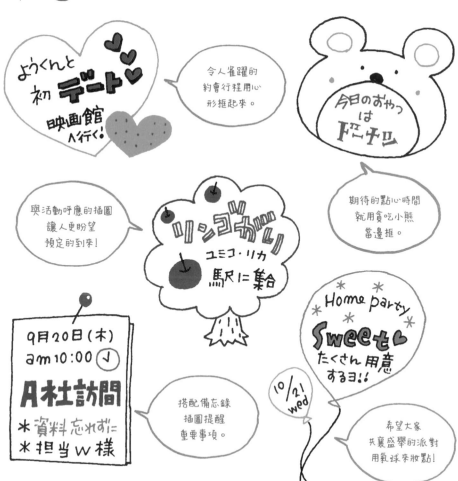

令人雀躍的
約會行程用心
形框起來。

期待的點心時間
就用貪吃小熊
當邊框。

與活動呼應的插圖
讓人更盼望
預定的到來！

搭配備忘錄
插圖提醒
重要事項。

希望大家
共襄盛舉的派對
用氣球來妝點！

Point-2 以字為單位區分時一致感便成了重點

將一個個的文字圍起來做變化！
用動感的配置與繽紛的配色增加氣氛。

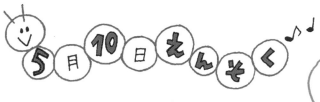

在身體分節的
角色上放上
一個個的文字。

嘴型配合
文字發音做出
說話的模樣。

動物身體變形成
可以寫入文字的
形狀。

音符上下飄移
畫出活潑變化。

 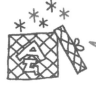

禮物箱加以變化
設計很引人注目。

以購物品項做
出繽紛又獨特
的變化。

立體幾何圖形上的
文字該放在哪面值
得玩味。

Point 3 用與訊息連動的插圖吸引目光

添上與文字連動的角色，
閱讀者一定也會不知不覺地被吸引！

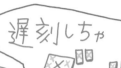

讓人物插圖幫忙
喊出想說的話。

急匆匆的奔跑姿勢
搭配催促文字！

轉頭離去的動物
插圖搭配招呼語充
滿幽默。

惋惜的通知可以
搭配傳達心情的
人物表情。

角色拿著
重要事項的
設計很優異。

害羞的表情令人不住
預想接下來將發生
的事！

不只加上兔子插圖，
漢字上也畫上耳朵
增添一致感。

030

Point 4 文字插圖化帶出獨樹一格的設計

將其中一個文字轉換成插圖呈現想傳達的內容，吸睛度也很超群。
想想讓人會心一笑的創意點子吧！

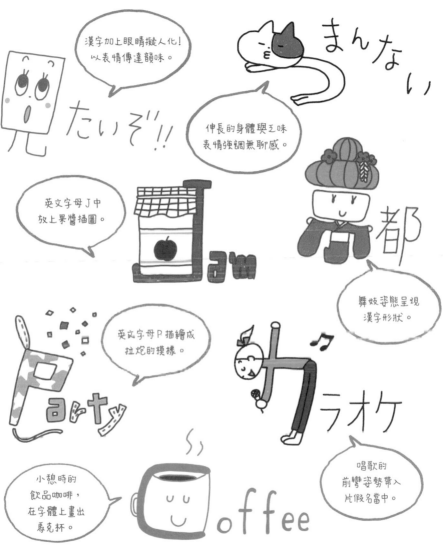

漢字加上眼睛擬人化！
以表情傳達韻味。

伸長的身體與乏味
表情強調無聊感。

英文字母J中
放上果醬插圖。

舞妓姿態呈現
漢字形狀。

英文字母P描繪成
拉炮的模樣。

小憩時的
飲品咖啡，
在字體上畫出
馬克杯。

唱歌的
前彎姿勢帶入
片假名當中。

☐ 與文字內容相符的插圖能帶出統一感。
☐ 利用角色表情傳達想要表達的事。
☐ 文字角色化時形狀上需多加講究。

031

製作卡片贈與他人

在製作活動邀請卡或季節問候卡時，
運用創意十足的插圖與文字，
做出細緻又歡騰，讓人笑逐顏開的卡片吧！

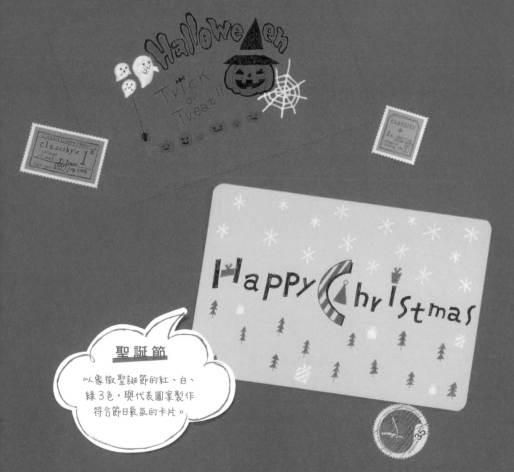

萬聖節

派對邀請卡上，
南瓜與鬼怪插圖
十分活躍。

聖誕節

以象徵聖誕節的紅、白、
綠3色，與代表圖案製作
符合節日氣氛的卡片。

過年

可以好好傳達新年
問候的賀年卡，
加入當年的生肖插圖
可以豐富畫面。

情人節

卡片中添上大量愛心，
和巧克力一起送出
傳達珍貴心意吧！

畢業

祝賀邁向人生
下一階段的賀卡，用符合
贈與對象年紀的插圖
與文字繪製。

入學賀卡
以年齡為分際選配插圖

開始人生新階段的賀卡,就用符合贈與對象年紀的插圖與文字妝點吧!帶著春天氣息的圖案也很適合出現在賀卡中。

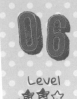

小學

讓角色載上小學生的標誌「黃色帽子」。

國中、高中

水手服與立領制服充滿新氣象。

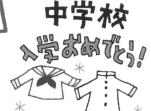

訊息中可以添上小學生的學校用品。

畫出少年、少女期待入學的表情。

大學

用沉穩的氛圍表現邁向成熟大人的第一步。

Congratulations
on entering
University

想展現成熟感時可用英文書寫。

就職

加上社會人士的必備物品。

□ 選擇和贈與對象年齡相符的插圖。
□ 文字表現的難易度依年齡做調整。
□ 配合人生階段的插圖讓人感受到新的開始。

07

Level
★★☆

季節問候卡
就用插圖展現風情

夏日問候卡可以大量運用季節性插圖豐富畫面。
帶入當季特有的飲食或小物完成秀逸的構圖。

直書

※ 日文中的「ます」
可以用☑取代。

橫書

凍得硬梆梆的
冰塊帶來清涼感。

西瓜插圖寫上文字，
帶出季節感。

海軍風是暑期
問候的經典圖案。

噴水鯨魚給人
涼爽的感覺。

用寒冷地區的
動物插圖冷卻
暑意。

雪人可在表情
與堆疊個數上
做出變化。

❋ variation ❋

寒冬問候

夏天的季節景物——
風鈴，加上涼爽的
花紋更有效果。

暖桌裡取暖的模樣
非常適合用於寒冬問候。

Check
List

☐ 運用該季節特有的事物為卡片增添色彩。
☐ 在與季節印象相襯的插圖中填寫文字。
☐ 寫在暖桌、鯨魚噴水等有動作的圖案也配合季節來繪製。

08

以萬聖節代表性角色
華麗妝點

萬聖節是在日本愈來愈盛行的節日。主要顏色為橘色與黑色，
常見元素則是點心與鬼怪，請掌握這些要點發揮變化。

在文字中綴上蜘蛛或幽靈！

繪製萬聖節代表的角色或物品時，
可稍微畫得有點嚇人，但又帶有歪扭的可愛感。

Happy Halloween

> 粗細不一的文字
> 表現恐怖印象。

HALLOWEEN

> 科學怪人的鋼釘
> 呈現出萬聖節
> 氣氛。

HALLOWEEN

> 在 HALLOWEEN 文字中
> 用南瓜燈替換字母。

HALLOWEEN

> 文字中
> 帶入黑雲、
> 蝙蝠與南瓜。

> 文字上的咬痕變化
> 能完成具有流行感的
> 作品。

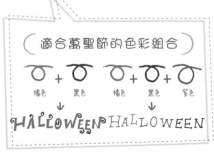

（ 適合萬聖節的色彩組合 ）

橘色 ＋ 黑色　　橘色 ＋ 黑色 ＋ 紫色
↓　　　　　↓
HALLOWEEN　HALLOWEEN

在歡樂的萬聖節預定上加上插圖！

萬聖節有魔女、科學怪人、狼人等眾多鬼怪角色登場，
訊息卡片也能利用角色輕易做出變化。

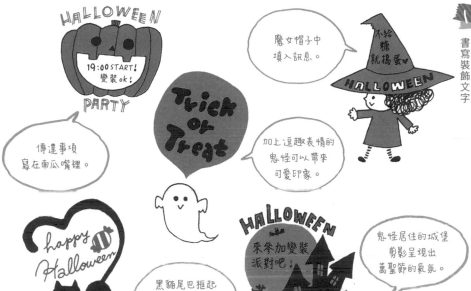

魔女帽子中
填入訊息。

傳達事項
寫在南瓜嘴裡。

加上逗趣表情的
鬼怪可以帶來
可愛印象。

鬼怪居住的城堡
剪影呈現出
萬聖節的氛圍。

黑貓尾巴框起
訊息的設計有種
神祕氛圍。

適合萬聖節的分隔線

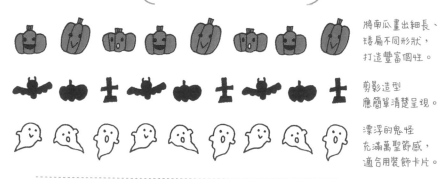

將南瓜畫出細長、
矮扁不同形狀，
打造豐富個性。

剪影造型
應簡單清楚呈現。

漂浮的鬼怪
充滿萬聖節感，
適合用裝飾卡片。

Check List

☐ 將萬聖節的角色帶入裝飾文字營造熱鬧氣氛。
☐ 萬聖節邀請利用角色來傳達一定很可愛。
☐ 插圖以剪影呈現，完成具成熟感的成品。

聖誕節就用各式圖案
裝飾歡欣雀躍的日子

聖誕節元素中包含許多可以運用的圖案。
在行事曆或派對邀請卡上盡情繪製吧！

配合贈與對象改成英文！

要給上司、同事或朋友的聖誕節卡片，可配合贈與對象做變化。
給朋友時推薦使用具立體感的圓型英文字體來展現活潑感。

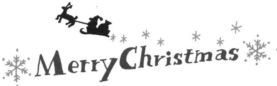

> 添上
> 聖誕老人剪影
> 營造浪漫感。

> 文字用大小不一的
> 禮物箱逐一捆起，
> 排列畫面
> 也能乾淨清爽。

> 一般的
> 描邊字體
> 添上影子強調。

> 書寫體具有
> 成熟感，可綴上
> 米字號裝飾。

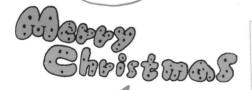

> 圓潤字體
> 展現
> 活潑可愛。

（適合聖誕節的色彩組合）

綠色　＋　紅色　　綠色　＋　紅色　＋　黃色
↓　　　　　　　　　↓
MERRY　　　　　MERRY
CHRISTMAS　　CHRISTMAS

聖誕節邀請卡配上經典元素插圖

給人華麗印象的聖誕節，
就大量運用角色插圖妝點吧！

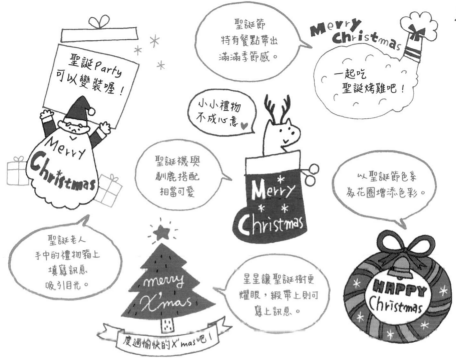

聖誕Party
可以變裝喔！

Merry Christmas

聖誕節
特有餐點帶出
滿滿季節感。

Merry Christmas

一起吃
聖誕烤雞吧！

小小禮物
不成心意♥

聖誕襪與
馴鹿搭配
相當可愛

Merry Christmas

以聖誕節色系
為花圈增添色彩。

聖誕老人
手中的禮物箱上
填寫訊息，
吸引目光。

merry X'mas

星星讓聖誕樹更
耀眼，緞帶上則可
寫上訊息。

HAPPY Christmas

慶週愉快的X'mas吧！

(適合聖誕節的分隔線)

一字排開的
聖誕樹能讓人
聯想節慶感。

禮物與蝴蝶結的
組合畫出活潑
可愛的分隔線。

纖細雪花是
演繹季節感的
最棒搭配。

Check List

☐ 大量使用聖誕節的圖案加以點綴。
☐ 遵守聖誕節色系規則，變化簡單也很好看。
☐ 依贈與對象把文字換成英文，做出各式風格變化。

值得慶賀的新年
就用吉祥物裝飾

「一年之計在於春！」用討人歡心的漂亮裝飾文字繪製賀年卡，
送給今年也將受其關照的人吧。

Point! 年初問候不管英文或日文都以鮮明印象來塑造

搭配吉祥物或季節景物等，營造新年氣息。
使用明亮的顏色傳達歡樂心情！

從富士山探頭的
新年日出
很喜氣。

HAPPY NEW YEAR

恭賀新禧

印章風新年祝賀
作為搭配插圖
也很 OK。

年菜常見的麻糬畫
成膨大的模樣
填入文字。

贈與長輩時帶入
敬意，以漢字
嚴謹書寫。

謹賀新年

HAPPY NEW YEAR

在兩側添上翅膀起
飛吧！陰影展現高度
變化是進階技巧。

（新年物品）

繪製羽子板的重點在於形狀
與和服女性。

層疊的鏡餅上方
放上橘子。

以米字號與圓點
繪製花蕊。

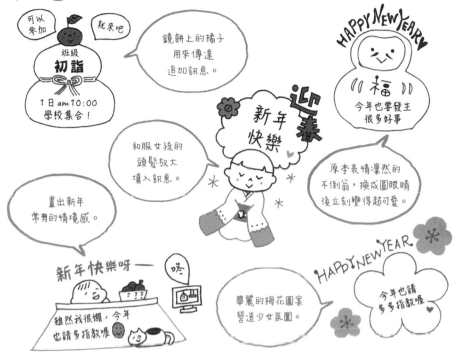

Point 2　大量使用吉祥物插圖營造喜氣洋洋的氣氛

運用有季節感的事物強調新年問候與新年參拜邀請文字。
小資訊則可以利用角色幫忙傳達。

可以參加

就來吧

班級 **初詣**

1日 am10:00 學校集合！

鏡餅上的橘子用來傳達追加訊息。

HAPPY NEW YEAR

福

今年也要發生很多好事

和服女孩的頭髮放大填入訊息。

新年快樂 迎春

原本表情凜然的不倒翁，換成圓眼睛後立刻變得超可愛。

畫出新年常有的情境感。

新年快樂呀— 咚

雖然我很懶，今年也請多指教喔

華麗的梅花圖案營造少女氛圍。

HAPPY NEW YEAR

今年也請多多指教喔

（適合新年的分隔線）

紅白兩色格紋可以展現喜氣。

一富士二鷹三茄子的初夢分隔線洋溢著節慶感。

松竹梅插圖能成具有日本新年感的成品。

Check List

☐ 將吉祥物帶入一年之始的元月。
☐ 訊息旁配上這時期特有插圖是很棒的設計。
☐ 使用鮮豔配色就不會破壞新年的喜慶氣氛。

11

Level
★★☆

情人節就用少女感圖案
展現活潑可愛

對於戀愛中的女孩來說情人節可是個大日子,
絕對要記在行事曆上。使用可愛的裝飾文字讓雀躍感倍增。

Point 1 在文字中帶入愛心與甜點圖案展現甜美感

寫在行事曆或月曆上時,以活潑可愛的插圖妝點文字,
每當看到時心情也會隨之高昂起來。

バレンタイン

> 帶入製作
> 點心的工具,
> 營造情人節
> 特有氛圍。

Valentine

St. Valentine

> 添上緞帶
> 演繹出
> 少女氣圍。

> 將描邊字體繪製成
> 巧克力佐上鮮奶油
> 的造型。

> 文字筆畫尖端
> 捲起展現
> 少女風。

バレンタイン

Valentine

> 運用筆直的線條與
> 表情插圖變身個性
> 裝飾文字。

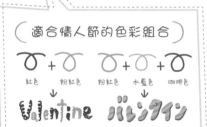

(適合情人節的色彩組合)

紅色 + 粉紅色　　粉紅色 + 水藍色 + 咖啡色
↓　　　　　　　　↓
Valentine　　バレンタイン

POINT2 以漂亮可人的插圖妝點充滿愛意的訊息

不管對象是戀人、朋友還是家人，這一天是傳達愛意的好機會。
用可愛的插圖討對方歡心吧！

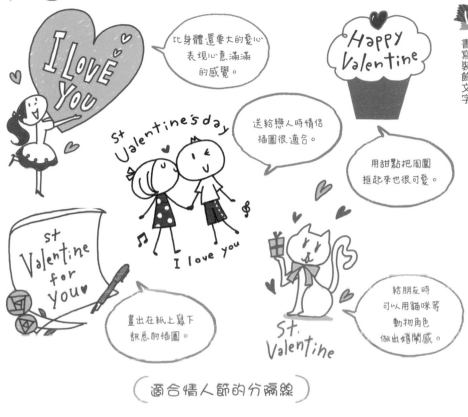

比身體還要大的愛心
表現心意滿滿
的感覺。

送給戀人時情侶
插圖很適合。

用甜點把周圍
框起來也很可愛。

畫出在紙上寫下
訊息的插圖。

給朋友時
可以用貓咪等
動物角色
做出嬉鬧感。

書寫裝飾文字

（適合情人節的分隔線）

愛心上下分布完成
可愛的分隔線。

巧克力與鮮奶油的
分隔線有著輕鬆感，
十分好搭。

一筆就能完成的愛心
分隔線，空白處也
記得塗色作裝飾。

Check List

☐ 以各種愛心裝飾情人節卡片。
☐ 選擇有少女感的裝飾文字。
☐ 加上點心營造出情人節特有的氣氛。

12

Level
★★☆

畢業留言用熱鬧畫面展現祝福的心情

珍重的人即將展開新生活，為此誠摯地獻上祝福。
依祝賀對象年齡繪製卡片上的插圖與文字。

Point! 畢業祝福語用校園圖案框起來

首先最想要傳達的話是恭喜！
為了強調祝福可以搭配櫻花或旗幟裝飾。

卒業おめでとう!!

> 有如配戴於胸口的徽章插圖很有小學生的感覺。

祝 卒業

> 讓角色拿著旗幟很有魄力地傳達訊息。

ご卒業おめでとうございます

> 書寫體能寫出成熟感很適合大學生。

> 具躍動感的文字搭配充滿回憶的書包。

卒業おめでとうございます

> 直書可以呈現畢業嚴肅的氛圍。

groduation

(畢業物品)

繪製立領制服時的重點是立領與鈕子。

直筒綁上蝴蝶結變身畢業證書管。

四方帽別忘了畫上帽穗。

Point 2　畢業訊息以畢業典禮物品裝飾

畢業訊息以校園回憶與圖案豐富畫面。
完成充滿回憶的卡片贈與對方。

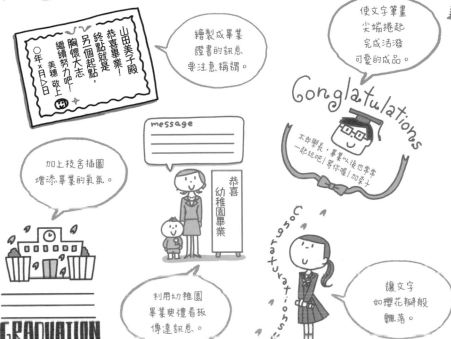

山田美子殿
恭喜畢業！
終點就是
另一個起點，
胸懷大志，
繼續努力吧！
○年×月△日
美穗 敬上

繪製成畢業
證書的訊息
要注意稱謂。

使文字筆畫
尖端捲起
完成活潑
可愛的成品。

書寫裝飾文字

Conglatulations

老師學長，畢業以後也常常
一起玩吧！等你唷！
卡裏加油！

加上校舍插圖
增添畢業的氣氛。

message

恭喜
幼稚園
畢業

GRADUATION

利用幼稚園
畢業典禮看板
傳達訊息。

Oseotsuxations!!

讓文字
如櫻花瓣般
飄落。

（適合畢業的分隔線）

畢業證書與紀念胸章等
畢業物品與
畢業氣圍超搭。

用蝴蝶結與櫻花瓣
簡約呈現畢業
時期的氣氛。

室內鞋與學校的
插圖很有校園感。

Check
List

☐ 畢業訊息用學校的圖案裝飾。
☐ 周圍用季節感的物品框起來也很棒。
☐ 依贈與對象的年齡變換插圖。

13

Level ★★☆

依不同人生階段繪製相應祝福插圖

在人生轉捩點中贈與的祝賀紙卡中央,添上相符的插圖與裝飾文字!畫出會讓收到的人會感到欣喜的成品吧。

在中央添上配合不同人生階段的文字與插圖

配合結婚或生產等不同人生階段,在畫面中央繪製適合的設計。
用相關的物品華麗妝點。

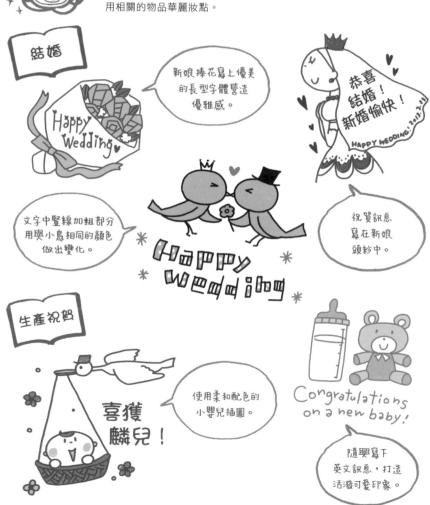

 Point 3 添上贈與對象的似顏繪

似顏繪其實很簡單！只要凸顯個人的特徵部位就能畫得相像。
以獨一無二的作品帶給對方驚喜吧！

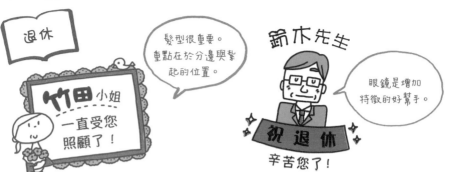

退休

竹田小姐 一直受您照顧了！

髮型很重要。
重點在於分邊與掌起的位置。

鈴木先生

眼鏡是增加特徵的好幫手。

祝退休

辛苦您了！

（先來找出繪製似顏繪時的特徵部位！）

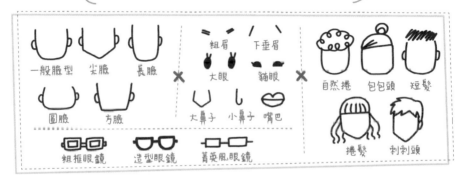

一般臉型　尖臉　長臉
圓臉　方臉

粗眉　下垂眉
大眼　貓眼
大鼻子　小鼻子　嘴巴

自然捲　包包頭　短髮
捲髮　刺刺頭

粗框眼鏡　造型眼鏡　菁英風眼鏡

（適合祝賀紙板的分隔線）

大量使用常用的花朵
與愛心插圖。

送給運動隊伍的祝福
簽名板可以帶入該運動
相關的物品。

代表幸運的四葉
幸運草很吉利。

 Check List

☐ 在祝福簽名板中央繪製與人生階段相符的插圖。
☐ 文字請用歡樂感的設計裝飾。
☐ 畫上贈與對象的似顏繪，完成具獨特感的特別祝福。

14

Level
☆☆☆

生日祝福文字
搭配慶祝小物裝飾

不管對誰來說都是生日都是值得慶祝的重要日子。
在生日卡片中繪製可愛的插圖與講究的文字祝賀吧！

Point1 祝福訊息以慶祝小物裝飾

用旗幟、王冠或繽紛的氣球把想傳達的話框起來。
華麗的物品非常適合這特別的日子。

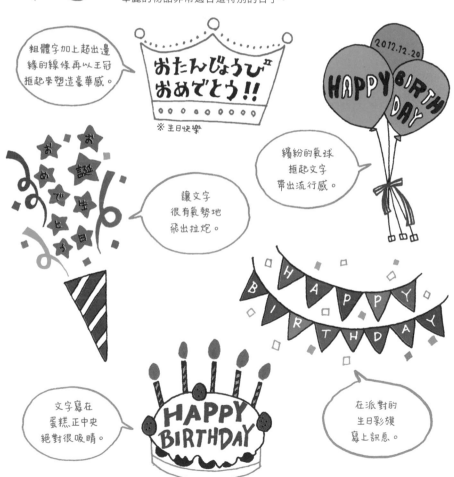

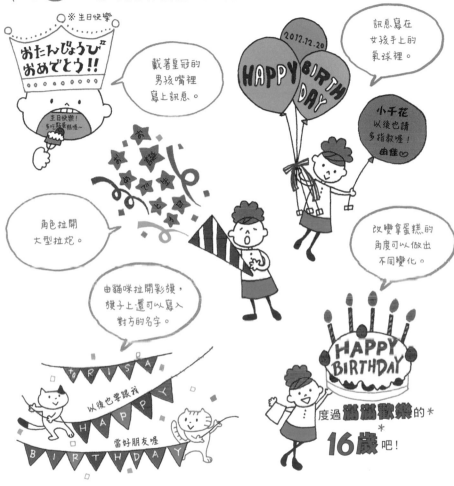

想搭配的訊息再多點巧思

訊息設計再添一點獨特心思。
將左頁的文字範例加上角色表達心意吧！

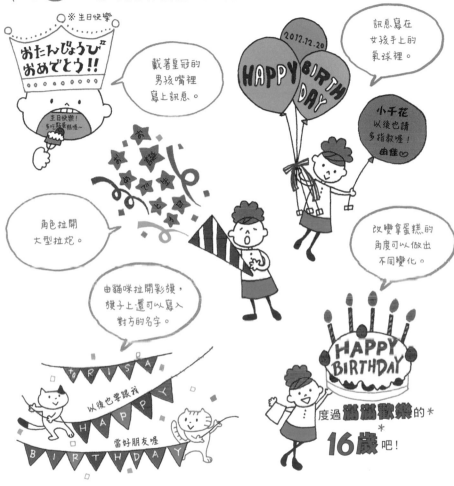

※ 生日快樂

おたんじょうび
おめでとう!!

生日快樂！
多吃點蛋糕喔～

載著皇冠的
男孩嘴裡
寫上訊息。

2012.12.20

HAPPY BIRTH DAY

訊息寫在
女孩手上的
氣球裡。

小千花
以後也請
多指教喔！
由佳♡

角色拉開
大型拉炮。

改變拿蛋糕的
角度可以做出
不同變化。

由貓咪拉開彩旗，
旗子上還可以寫入
對方的名字。

to RISA
HAPPY
BIRTHDAY

以後也要跟我
當好朋友喔

HAPPY
BIRTHDAY

度過滿滿歡樂的
16歲吧！

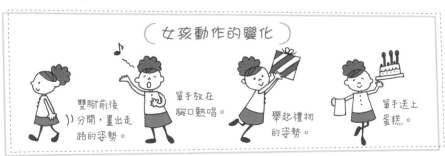

（ 女孩動作的變化 ）

雙腳前後
分開，畫出走
路的姿勢。

單手放在
胸口熱唱。

舉起禮物
的姿勢。

單手送上
蛋糕。

Point 3 風格各異的設計演繹個性

以下介紹幾種不同風格的文字設計。
亦可搭配文字風格添上插圖。

成熟感的
正經文字，與
紅酒很合拍。

搖滾風文字
超吸睛！

流暢寫出帶奢華
印象的文字，
營造優雅氛圍。

想塑造流行感時，
可將邊框
變得圓滑。

生日小物

立方體
添上緞帶
就變成禮物。

飲料可以隨著
種類變換顏色。

蛋糕上的
蠟燭數量
跟歲數相同。

拉炮添上
流行花紋。

三角形上方畫出花與
蝴蝶結就能完成花束。

（ 適合生日的分隔線 ）

用星星與禮物畫出活潑可愛的分隔線。

H A P Y I T D Y O U !
A P B R H A T Y U

將訊息上下跨寫在分隔線上很有風格。

用生日物品繪製的分隔線整體氣氛超合拍。

用時尚的英文訊息傳達心情

以下介紹祝福語的英文寫法。
將這些美麗的話語寫進卡片中，便能營造特殊感。

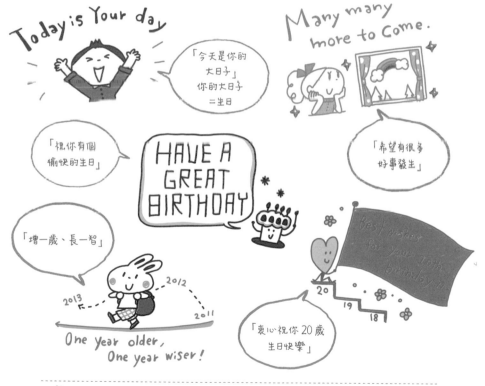

Today is Your day
「今天是你的大日子」
你的大日子
＝生日

Many many more to Come.
「希望有很多好事發生」

「祝你有個愉快的生日」

HAVE A GREAT BIRTHDAY

「增一歲、長一智」

One year older, One year wiser!

「衷心祝你 20 歲生日快樂」

Check List

☐ 特別的生日用華麗的物品熱鬧妝點。
☐ 風格各異的獨特裝飾文字能抓住目光。
☐ 英文能完成具時尚感的成品。

051

留下回憶的筆觸

加入可愛的文字與插圖，能留下更鮮明的回憶。
運用照片及心得，多花點心思記錄吧！

旅行紀錄

記下旅途上的美食與
令人感動的風景。
簡單明瞭記錄旅程
是繪製的重點。

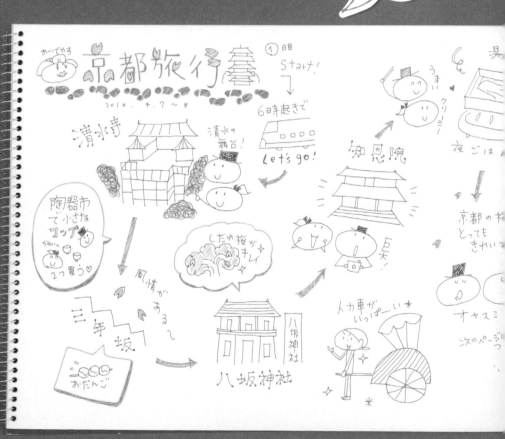

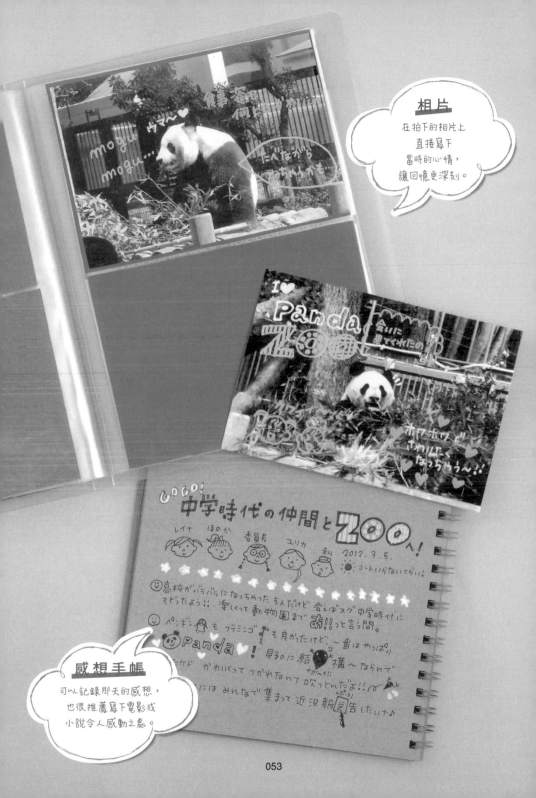

相片

在拍下的相片上
直接寫下
當時的心情,
讓回憶更深刻。

感想手帳

可以記錄那天的感想,
也很推薦寫下電影或
小說令人感動之處。

15

在旅行紀錄中添上
名勝或名產的插圖

在旅行遊記中詳細寫下回憶，能讓回顧時更有樂趣。
把沿途中品嘗的美食或看到的風景用插圖表現。

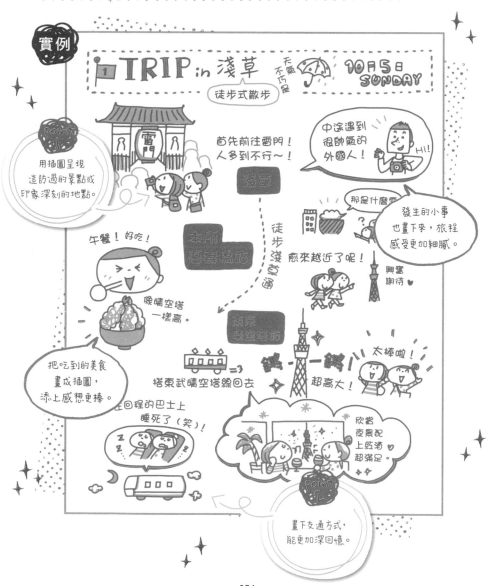

造訪過的名勝或名產畫成插圖，畫面更豐富細膩！

不想忘記在旅途中體驗到的事物。
把回憶或名產畫成插圖，好好記下來吧！

描邊字體設計成乳牛花紋
帶出北海道的感覺。

若是在秋季造訪，可以在
文字旁添上紅葉造型。

把英文字母O
畫成大阪名產
章魚燒。

讓文字彷彿
漂浮在沖繩
美麗的海上。

TOKYO 的文字加上
高樓大廈。

畫下交通方式旅程細節更清楚

移動的時間也包含在旅行之中。
加上電車或巴士等插圖，清楚記錄旅程。

繪製計程車的
重點是車頂燈
與車體線條。

汽車　　　　　　　　　　　　　計程車　　　　　　巴士

電車　　　　　　　　　新幹線　　　　　　飛機

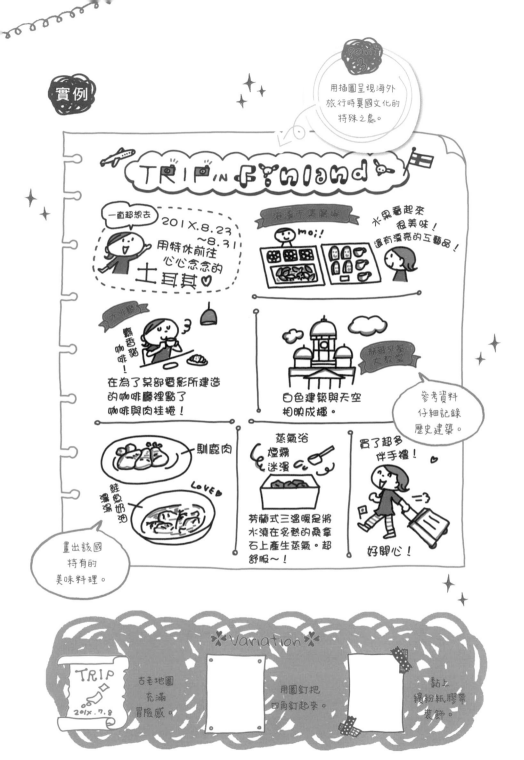

 Point 到世界各地旅遊時運用文字或插圖記錄當地特色

插圖呈現充滿異國文化的景點與品嘗美食，
翻開回憶更歷歷在目！

辛辣是韓國料理的精髓。

用大象鼻子與耳朵拼出「泰國」。

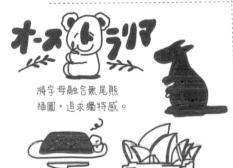
將字母融合無尾熊插圖，追求獨特感。

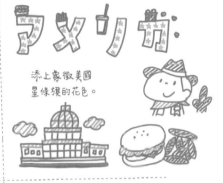
添上象徵美國星條旗的花色。

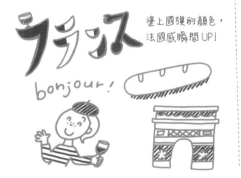
達上國旗的顏色，法國感瞬間UP！

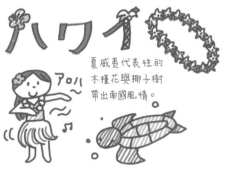
夏威夷代表性的木槿花與椰子樹帶出南國風情。

 Check List

☐ 旅行遊記中添上當地景點與美食的插圖。
☐ 記下小小的回憶讓旅途更印象深刻。
☐ 加上交通方式讓旅程更清楚。

16

照片添上文字或插圖
讓回憶更深刻

在拍下的相片上加上資訊，讓回憶更雋永。
推薦使用白筆凸顯文字做出變化！

實例

POINT 1
天氣是回憶
當時的重要元素！

加上同行友人的
似顏繪，增添
活潑逗趣感。

也可寫下拍攝
當時的心情。

POINT 2
搭配文字變化
讓畫面更吸睛。

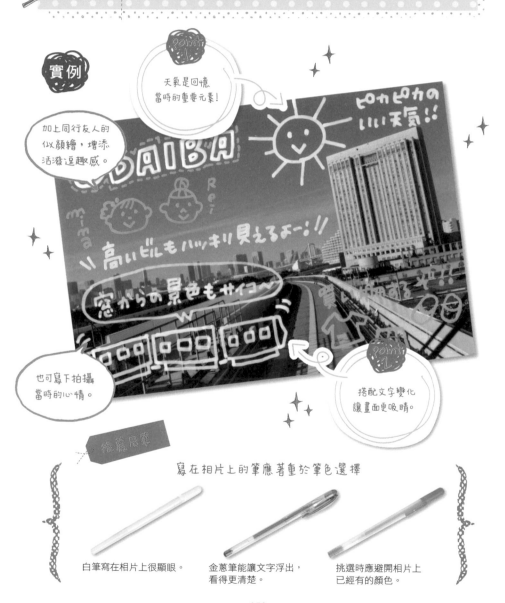

推薦用筆

寫在相片上的筆應著重於筆色選擇

白筆寫在相片上很顯眼。

金蔥筆能讓文字浮出，
看得更清楚。

挑選時應避開相片上
已經有的顏色。

記錄天氣讓當天的記憶更鮮明

相片可加上拍攝當天的天氣。
插圖盡量簡約清楚呈現。

漩渦與雨點
畫出颱風天。

閃電用黃色尖銳
線條呈現。

用圓潤的雲朵效果
表現陰天。

四散的淡藍色圓圈
表現下雪的日子。

運用變化讓文字更顯眼

搭配前幾篇出現的變化，讓文字變得更醒目。
注意變化應以更清楚為目標。

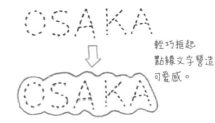

粗體字添上
同色系陰影做出
浮出效果。

輕巧框起
點線文字營造
可愛感。

背景上色凸顯
描邊字體。

數位數字加上陰影
能有強烈的效果。

描邊字體以漸層上色做出變化。

☐ 相片加上天氣讓回憶更鮮明。
☐ 挑選筆具的種類時，也別忘了挑選顏色！
☐ 運用變化讓文字更醒目。

17

Level ★★★

運用配圖與對話框將電影或小說心得寫入手帳

看完電影或小說後，為了不要忘記那份感動，得好好記下才行。
利用配圖與對話框整理起來，讓回顧時能一目瞭然。

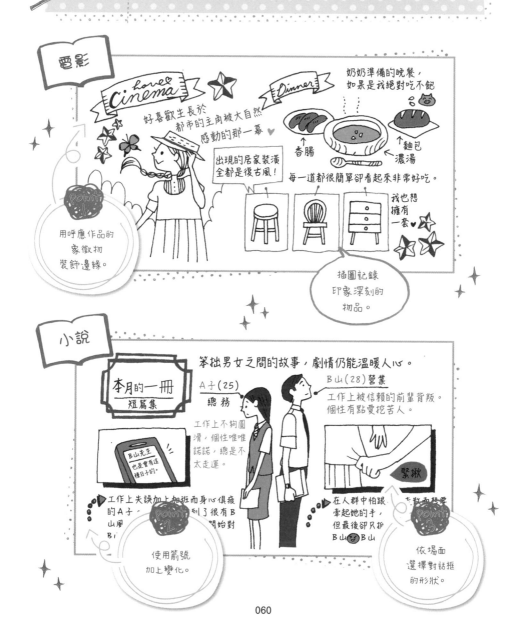

電影

love Cinema

Dinner

好喜歡生長於都市的主角被大自然感動的那一幕 ♥

奶奶準備的晚餐，如果是我絕對吃不飽

↑香腸　↑麵包　←濃湯

出現的居家裝潢全都是復古風！

每一道都很簡單卻看起來非常好吃。

我也想擁有一套 ♥

Point
用呼應作品的象徵物裝飾邊緣。

插圖記錄印象深刻的物品。

小說

本月的一冊
短篇集

笨拙男女之間的故事，劇情仍能溫暖人心。

A子(25) 總務

工作上不夠圓滑，個性唯唯諾諾，總是不太走運。

B山(28) 營業
工作上被信賴的前輩背叛。個性有點愛挖苦人。

B山先生也是會看這種日子的

緊揪

工作上失誤加上加班而身心俱疲的A子⋯⋯山闖⋯⋯到了很有B⋯⋯開始對⋯⋯B⋯⋯

在人群中怕跟牽起她的手，但最後卻只抓⋯⋯B山 ♥ B山

Point 2
使用箭號加上變化。

Point 3
依場面選擇對話框的形狀。

060

運用作品中的事物繪製回顧內文邊框

邊框設計應配合作品時代、氛圍主題，與內文相符的花紋較佳。
帶入登場人物或物品做出變化也很不錯！

活用女孩的
長髮辮
打造校園風。

用讓人聯想到
馬戲團的元素營造
熱鬧氣氛。

疊合四邊型與
四角挖圓的四邊型。

點與緞帶的邊框
帶出少女氛圍。

箭頭亦能有豐富變化

箭頭不僅一種模式，亦有許多種類型可以採用。
可在想要強調的地方，改變箭頭的大小粗細。

打圈線條帶出
活潑可愛感。

使用虛線能使箭
頭尖端更顯眼。

手指代替箭號
也有特別效果。

用不同顏色呈現寬版
箭頭正反面。

配合心情內容繪製對話框形狀

選擇呼應內容的對話框，將主角令人印象深刻的話、
重要場面的台詞好好記下來。

漸漸消失的尾端
表現小聲的嘀咕。

寫下對印象深刻
場面的心聲。

有魄力的形狀適合
大喊場景。

表現登場人物的
內心想法。

Point 4 記錄美食感想時詳細描寫味道！

寫下美食感想，繪製成能與朋友分享的食記。
也記得畫上地圖以便再次造訪。

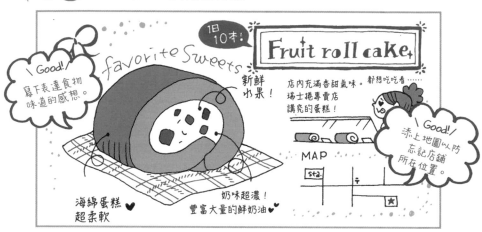

1日10本！

Fruit roll cake

favorite Sweets

\ Good! /
寫下表達食物
味道的感想。

新鮮
小果！

店內充滿香甜氣味。都想吃吃看……
瑞士捲專賣店
講究的蛋糕！

MAP

sta.

\ Good! /
添上地圖以防
忘記店鋪
所在位置。

海綿蛋糕 ♥
超柔軟

奶味超濃！
豐富大量的鮮奶油 ♥

Point 5 好用小物寫下評價推薦給身邊的人

為喜歡的彩妝或雜貨寫下感想，一一納入收藏。
還可用來推薦身邊的親朋好友！

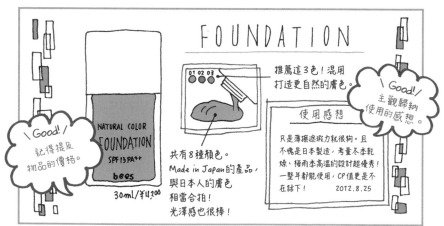

FOUNDATION

推薦這3色！混用
打造更自然的膚色。

\ Good! /
主觀歸納
使用的感想。

使用感想

只是薄薄遮瑕力就很夠。且
不愧是日本製造，考量冬本乾
燥、梅雨本高溫的設計超優秀！
一整年都能使用，CP值更是不
在話下！ 2012.8.25

NATURAL COLOR
FOUNDATION
SPF13 PA++
bees

30ml／¥4,200

\ Good! /
記得提及
物品的價格。

共有8種顏色。
Made in Japan的產品，
與日本人的膚色
相當合拍！
光澤感也很棒！

☐ 用呼應作品的搭配裝飾感想。
☐ 箭號配合所指物品的重要性作出變化。
☐ 記下物品名稱與價格等資訊，更容易推薦給他人。

寫出工整與可愛的文字

正式場合使採用工整文字，送給朋友的卡片則改用可愛的字型。
接下來將為各位介紹各類字型的書寫技巧，
只要掌握這些訣竅，不管哪一種字體都能更拿手。
把這些技巧實際運用在職場小便箋或自己的行事曆中吧！

18

工整平假名要注意
筆畫交接處的形狀

日文平假名的構成重點在於優雅的曲線。書寫至筆畫交接處時
要注意不是單純畫圓形，而要做出優美的連接。

範　例

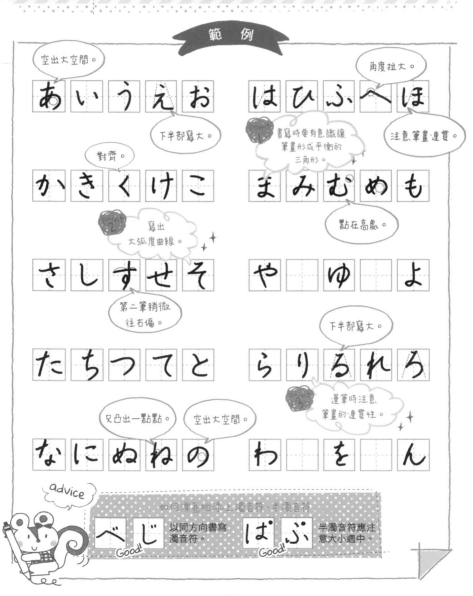

空出大空間。

角度拉大。

あいうえお　はひふへほ

下半部寫大。

Point 1 書寫時要有意識讓筆畫形成平衡的三角形。

注意筆畫連貫。

對齊。

かきくけこ　まみむめも

Point 2 寫出大弧度曲線。

點在高處。

さしすせそ　や　ゆ　よ

第二筆稍微往右偏。

下半部寫大。

たちつてと　らりるれろ

只凸出一點點。

空出大空間。

Point 3 運筆時注意筆畫的連貫性。

なにぬねの　わ　を　ん

advice

如何漂亮地寫上濁音符、半濁音符

べ　じ Good! 以同方向書寫濁音符。

ぱ　ぶ Good! 半濁音符應注意大小適中。

064

 Point 1 筆畫交接時不是畫圈，要做出扁平的三角形

過於圓潤的筆畫連接，會使字體太過飽滿而給人不工整的印象。
筆畫應往橫向扁平連結。

上提。　平緩下降。

以三角形為意象，有氣勢地上提，挑起筆畫後再打橫。

書寫時以橫向扁平三角形為意象，留下空隙也是重點。

在中心小巧連接，最後仔細收筆。

 Bad

過於圓潤會帶來幼稚的印象。

直接打橫的筆畫會顯得過於生硬草率。

 Point 2 寫出平緩拱起的大弧度曲線

曲線如果寫得太小或角度急轉，會讓字體失去美感。
書寫時應注意拖曳的書寫感。

輕輕拱起。

寫出大弧度曲線。

大約在整體長度三分之二處改變筆畫方向。

第三筆朝向第二筆往下寫，並平緩翹起。

做出大弧度曲線，寫到中心處開始收筆。

 Bad

形狀不佳的曲線很難看。

沒有曲線的字顯得乏味。

 Point 3 注意連接感寫出流暢運筆

正因為筆畫間有所連貫，才能展現平假名的美感。

注意連接感。

上撇做出第一筆與第二筆之間的連接關係。

注意筆畫間的連結，使整體結構不鬆散。

第一筆稍微停頓後上挑，第二筆則往左下角撇出。

 Bad

兩線平行就失去平假名的特色。

忽視連貫的字體顯得雜亂無章。

 Check List

☐ 仔細書寫，有意識做出扁平三角形。
☐ 曲線應大幅彎曲，拖曳書寫。
☐ 活用筆畫間的連貫運筆。

工整片假名
不是直線而是帶有彎度

結構簡單的片假名容易讓人感到乏味。
書寫時不妨稍微收斂筆畫，做出文字的表情！

範 例

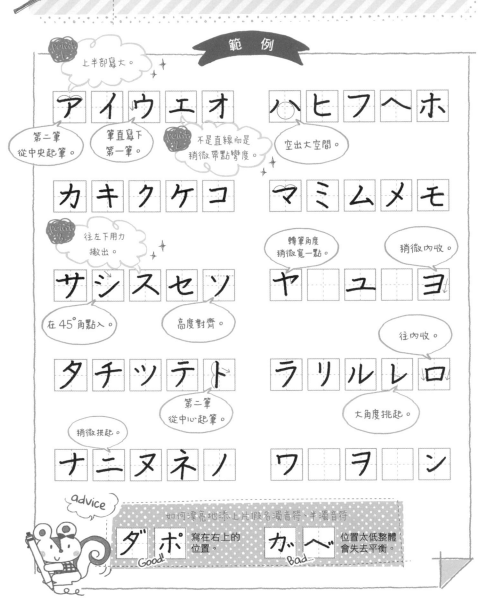

Point 1 上半部寫大。

アイウエオ　ハヒフヘホ

第二筆從中央起筆。　筆直寫下第一筆。　Point 2 不是直線而是稍微帶點彎度。　空出大空間。

カキクケコ　マミムメモ

Point 3 往左下用力撇出。　轉筆角度稍微寬一點。　稍微內收。

サシスセソ　ヤ　ユ　ヨ

在45°角點入。　高度對齊。　往內收。

タチツテト　ラリルレロ

第二筆從中心起筆。　大角度挑起。

稍微拱起。

ナニヌネノ　ワ　ヲ　ン

advice

如何漂亮地添上片假名濁音符、半濁音符

ダ ポ　寫在右上的位置。　Good!

ガ ベ　位置太低整體會失去平衡。　Bad

Point 1　上半部寫大下半部寫小，重點在於平衡

掌握倒三角構成，以上大下小的規則統合。

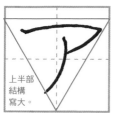

上半部結構寫大。

上半部寫大，第二筆與第三筆間要留空間。

第二筆從中央稍微偏左下撇出。

第二筆以45°角點入。

太過圓潤給人幼稚的印象。

第二筆太偏導致整體失去平衡。

Point 2　橫畫的基礎技巧是稍微往右上提筆

寫橫畫時不要直接打橫，
而是稍微往右上提就能寫出成熟感。

稍微拱起。

第二筆稍微往右上提拱起後收筆。

第一筆向中心稍偏內側往下寫。

稍微拱起整體印象就有天壤之別。

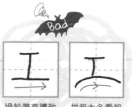

過於筆直導致文字呆版。

拱起太多看起來不像字。

Point 3　撇畫應強勁豪邁，收筆則應和緩

確實做出一撇一捺間的力道收放，
寫出可以分辨筆勢變化的文字。

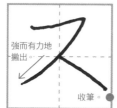

強而有力地撇出。

收筆。

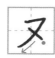

撇捺與收筆同時存在，應多加留意相異之處。

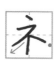

第四筆不能太長也不能太短。

第三畫為撇，第四畫為收筆，應注意兩者的不同。

寫成收筆會太可愛。

比起分開，筆畫相連較佳。

Check List

☐ 注意文字上下左右的平衡。
☐ 寫出帶有韌性不單調的文字。
☐ 運筆時撇畫應強而有力，收筆則要仔細。

工整漢字要注意形狀、掌握平衡

漢字是由收筆、鉤、撇捺等筆畫構成，
而這些筆畫的配置是重點。書寫時應注意整形狀。

注意漢字整體形狀

將漢字整體看成三角形、四角形或圓形，
書寫時要掌握平衡。

對應三角形的形狀，下半部要寫長。

對應圓形時，上下左右應平均分布。

配合四邊形工整書寫。

上半部寫大以符合倒三角形的形狀。

依漢字不同點的寫法也不盡相同

點有撇畫或收筆等許多方式。
書寫時應掌握其適切的寫法。

注意筆畫連貫，往內側收筆撇入。

應多加留意撇畫與收筆的不同。

第一筆往右下收筆。

點之間取等距間格，並稍微往右上點入。

advice

下筆一筆（起筆）時一定要先停頓一下再開始。只要注意到這個步驟，就能寫出工整的文字。

068

Point 3　依撇捺方向做出差異

撇與捺左右不同。
到最後一筆都仔細地書寫，完成娟秀的字體。

右捺先往下，最後再稍微
往右上捺出。

左撇要帶有力道。

第一撇與第二撇的角度稍
微不同。

起點以45°角下筆後，稍
微往左下方撇出。

Point 4　常用的「口」不要寫成正方形

漢字下方的橫線寫短做出收縮的形狀，
整體便能營造出秀逸印象。

上下都稍微凸出。

豎畫往內收，下方稍微寫
短一些。

掌握平衡，避免頭重腳輕
的情況。

均分空間。

Point 5　鉤畫以適當的角度強而有力的書寫

強勁地鉤起後立刻放鬆力道，筆壓亦跟著減弱。
書寫時要注意傳達出筆壓的強弱。

確實停頓後，稍微帶點直
角感鉤起。

垂直寫下後，以45°角俐
落俐落鉤起。

帶出弧度後，稍微往左上
方鉤起。

中央留下大空間，翻折筆
畫勾起。

Check List

☐ 起筆時先停頓一下再開始書寫。
☐ 注意撇捺、鉤、收筆，做出抑揚頓挫。
☐ 注意漢字本身的形狀。

可愛的平假名
以圓形為印象書寫

在文字的鉤與撇捺處刻意收筆，就能寫出可愛的文字！
比起抑揚，重點應放在作出圓潤感。

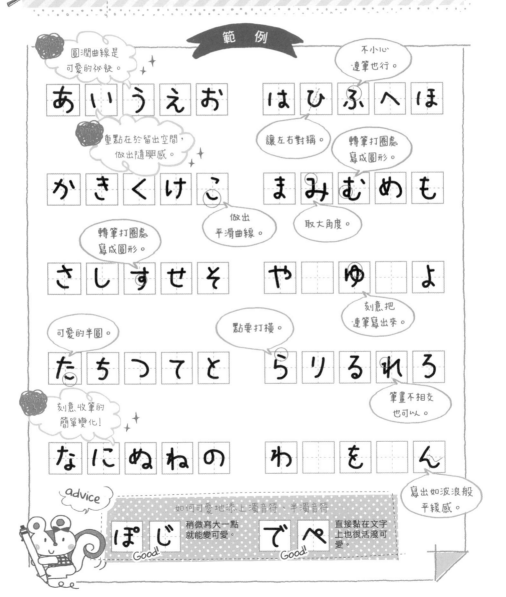

範　例

圓潤曲線是可愛的祕訣。

あ い う え お　は ひ ふ へ ほ

不小心連筆也行。

重點在於留出空間，做出隨興感。

讓左右對稱。

轉筆打圈處寫成圓形。

か き く け こ　ま み む め も

轉筆打圈處寫成圓形。

做出平滑曲線。

取大角度。

さ し す せ そ　や ゆ よ

可愛的半圓。

點要打橫。

刻意把連筆寫出來。

た ち つ て と　ら り る れ ろ

刻意收筆的簡單變化！

筆畫不相交也可以。

な に ぬ ね の　わ を ん

寫出如波浪般平緩感。

advice

如何可愛地添上濁音符、半濁音符

ぽ じ　稍微寫大一點就能變可愛。
Good!

で ぺ　直接黏在文字上也活潑可愛。
Good!

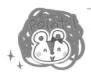

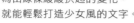

以圓形為印象寫出圓潤且帶有平緩感的曲線

寫出線條緩緩拱起的變化，
就能輕鬆打造少女風的文字。

畫出圓潤曲線

以平緩曲線取大空間後提早收筆。

彷彿可容納一個圓般畫出曲線後往上收筆。

以平緩拱起的曲線營造慵懶感。

Bad

太過平緩使曲線顯得無力。

提筆太快給人潦草的印象。

文字刻意留下空隙的空間運用

相較空間緊湊有男子氣概的文字，
帶有空隙的文字重點在於營造慵懶感。

寬廣的空間。

轉筆打圈處應寫出大弧度，以留下大空間。

注意寫出具有空間感的圓潤文字。

不要緊縮，而是寫出活用空間的文字。

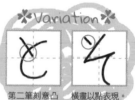
Variation

第二筆刻意凸入，給人笨拙的可愛感。

橫畫以點表現。

鉤畫刻意收筆

在傳達氣勢的鉤畫刻意收筆，
寫出具輕鬆感的文字。

收筆
收筆

在鉤與撇捺處收筆，變身輕鬆字體。

無視筆畫連貫，不要打鉤直接收筆。

拉出直線後收筆，下半部以半圓的感覺呈現。

Bad

角度太小給人生硬的印象。

稜角過於分明太嚴肅。

Check List

☐ 不是有稜有角，而是運用曲線寫出有圓潤感的文字。
☐ 以具有空間感的輕鬆字體為目標。
☐ 不要在意打鉤與撇捺，直接收筆。

22

Level
★☆☆

筆直線條寫出
四四方方的可愛片假名

活用片假名文字整體硬挺的特質，
刻意頓筆寫出彷彿記號般的可愛感。

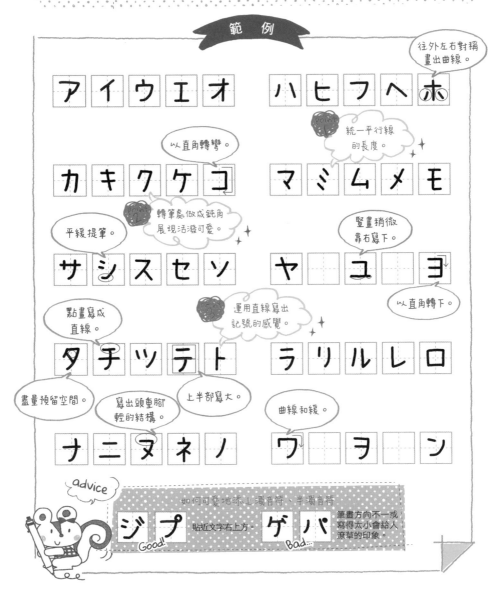

範　例

往外左右對稱
畫出曲線。

ア イ ウ エ オ　　ハ ヒ フ ヘ ホ

以直角轉彎。

統一平行線
的長度。

カ キ ク ケ コ　　マ ミ ム メ モ

轉筆處做成鈍角
展現活潑可愛。

平緩提筆。

豎畫稍微
靠右寫下。

サ シ ス セ ソ　　ヤ ユ ヨ

點畫寫成
直線。

運用直線寫出
記號的感覺。

以直角轉下。

タ チ ツ テ ト　　ラ リ ル レ ロ

盡量預留空間。

寫出頭重腳
輕的結構。

上半部寫大。

曲線和緩。

ナ ニ ヌ ネ ノ　　ワ ヲ ン

advice

如何可愛地添上濁音符、半濁音符

ジ プ　　貼近文字右上方。　　ゲ パ　　筆畫方向不一或
Good!　　　　　　　　　　　Bad...　寫得太小會給人
　　　　　　　　　　　　　　　　　涼草的印象。

072

統一筆畫長度變身稚氣字體

統一文字平行筆畫的長度,寫出單調卻可愛的文字!

長度統一。

平行且長度統一的斜線能營造孩子氣的印象。

起筆不要先停頓直接下筆,慢慢地拉出直線就OK。

第三筆也與前兩筆統一長度做出可愛變化。

Variation

改成上長下短的相反結構也很可愛。

享受文字另類變化也很棒。

轉筆處做成鈍角營造甜美可愛

鉤、撇捺等轉筆處取大角度書寫,
目標為寫出柔和的片假名。

鈍角轉筆。

取大角度轉筆,稍微偏左延伸後收筆。

稍微打橫後不要捺出,而是慢慢往上提筆。

做出頭重腳輕的結構,鈍角轉筆後往左下寫。

Bad

規矩的角度給人生硬感。

角度太大看起來像別的字。

刻意運用直線寫出記號感

不要像平假名一樣往右平緩上提,
而是採用直線寫出簡約文字。

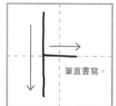

筆直書寫。

無視彎曲以直線書寫,第三筆垂直寫下。

下半部不要收縮,直接寫成正方形。

不要往左下翹曲,在寫出直線後就收筆。

Variation

故意寫短平衡感也很好。

雖然失去平衡但很可愛。

Check List

☐ 上半部的線條寫長,做出上大下小的結構。

☐ 鉤畫取頓角,撇捺處則緩慢收筆。

☐ 四角形下半部不要緊收,而是寫成直角四邊形

23

漢字撇捺處
刻意收筆打造可愛風

在製造漢字氣勢的撇捺筆畫刻意收筆，
打造具整體感的文字。

漢字的平衡為上大下小的結構

忽略漢字一般的規則，
上半部的線條拉長，下半部則縮短做出變化。

上半部拉長，下半部縮短。

撇捺刻意寫短，緊收在菱形裡。

上半部寫大，做出緊縮的形狀。

第三筆不要往下撇，直接打橫。

點以左右對稱或平行的規則短促寫下

對稱的筆畫不做出差異，簡單寫出才有可愛感。

兩點都往內側寫。

使兩側左右對稱。

不要撇入，而是緊挨著文字收筆。

以等長取等間距點入。

advice

與上整字體不同，起筆時不須得頓直接下筆。筆畫不要擺置，並注意以直線書寫。

不要做撇捺，刻意緩慢減速收筆

忽視寫出工整漢字的要素，維持筆壓直接收筆。
以單純的運筆寫出可愛感。

走部慢慢拖曳仔細地收筆。　寫出圓潤的弧線，不要用　寫成平行線，收筆時要兩　慢慢書寫不要做出撇捺。
　　　　　　　　　　　　　力撇出。　　　　　　　　畫等長。

漢字常見的四邊形以直角四邊形為印象書寫

以直角四邊形為印象，不要寫成下半部較短的收縮形狀。
筆畫也不要超出四角外。

不要寫成上長下短的結構。　田字寫成方格的形狀。　注意漢字均等的間隙，掌　偏旁部首寫大，能帶山可
　　　　　　　　　　　　　　　　　　　　　　　握平衡。　　　　　　　愛氛圍。

筆畫慢慢拉引後，以鈍角打鉤收筆也可以！

想營造可愛感時，可收斂鉤畫製造的氣勢。
緩慢而輕巧的打鉤。

點在左右對稱的位置，且　筆直寫下後平緩彎起。　不要打鉤，以鈍角彎起打　寫成左右對稱的八字，打
兩側皆鉤起。　　　　　　　　　　　　　　　造可愛風。　　　　　　鉤處則輕巧彎起。

Check List

☐ 上半部的線條寫長，做出上大下小的結構。
☐ 鉤畫取頓角，撇捺處則緩慢收筆。
☐ 四角形下半部不要緊收，而是寫成直角四邊形。

大寫字母稍作變化
展現成熟感

形狀單純的大寫字母有很多變化空間,使用上相當方便。
加以運用就能瞬間提升時尚感!

Point 1 形狀帶入圓潤感寫出可愛文字

除去稜角,將字母彎折處寫成曲線。

ABCDEFGHIJK
LMNOPQRSTU
VWXYZ

 尖角的部分
寫成弧線。

Point 2 用襯線字體華麗妝點

加上襯線,字體的氛圍瞬間截然不同,技巧熟練後就能挑戰其他變化!

ABCDEFGHIJK
LMNOPQRSTU
VWXYZ

※襯線字體是指在文字端點加
入小裝飾的字體,沒有襯線
的便稱作無襯線字體。

arrange 1

ABCDEF

豎線加粗帶出厚重感。

arrange 2

ABCDEF

增加豎線是有品味的小技巧。

Point 3 細長的變化首重平衡！

上半部寫小下半部拉長，寫出古典風的美麗文字。

ABCDEFGHIJKLMN
OPQRSTUVWXYZ

Point 4 重疊字體的重點在於錯開的方向

相同的文字錯開書寫就能簡單做出變化，
錯開的方向上下左右都可以嘗試。

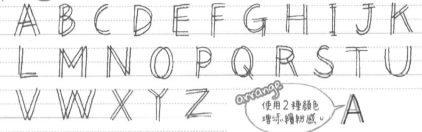

A B C D E F G H I J K
L M N O P Q R S T U
V W X Y Z

arrange
使用2種顏色
增添繽紛感！ A

Point 5 寫出草寫體般的優雅變化

如果覺得這個變化很困難，可以試著先帶入一個字母。
字母T的尖端只要捲起就OK！

ABCDEFGHIJK
LMNOPQRSTU
VWXYZ

Check List

☐ 靈活地為英文字母加上襯線！
☐ 改變文字本身的比重平衡，能給人新鮮感。
☐ 高難度的變化可只用在字首字母。

圓潤的小寫字母
改成四角形營造可愛風

小巧圓潤的英文小寫字母很適合可愛活潑的風格。
可多運用尖端做變化！

Point 1 圓滑的曲線刻意變形成四角

筆畫不要彎曲，而是做出有稜有角的四角變形。
寫出有如小物體的感覺。

a b c d e f g h i j k
l m n o p q r s t u
v w x y z

彎折處改以直角轉彎。

Point 2 尖端添上圓點，做出輕鬆愉快的變化

在起筆與收筆處加上圓點，可依自己的美感決定添上的位置。

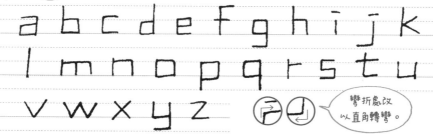

a b c d e f g h i j k
l m n o p q r s t u
w w x y z

arrange 1

a b c d e f

捲起尖端打造流行風格。

arrange 2

a b c d e f

在尖端加上流星的新穎變化。

Point 3　一筆完成描邊字體的變化

描邊字體是無須停頓一筆就能完成的變化。
如果覺得有困難，也可以利用底稿描邊的方式繪製。

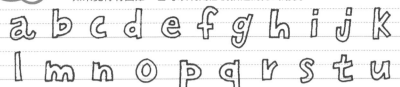

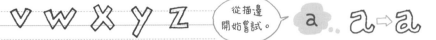

從描邊
開始嘗試。

Point 4　不要塗滿利用條紋營造熱鬧感。

是豎線加粗的變化形。
加粗空白處不要塗滿，改用條紋做出休閒感。

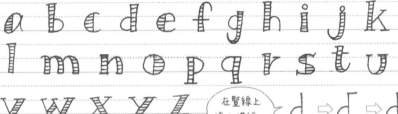

在豎線上
添上橫線。

Point 5　隨意用線條輕鬆框起邊緣

隨意框起文字邊緣，打造可愛的裝飾文字。
是相當醒目的變化。

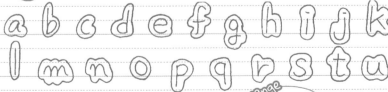

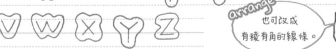

arrange
也可改成
有稜有角的線條。

Check List

- ☐ 刻意將圓潤的形狀變形成四角。
- ☐ 尖端變化有無限可能！能盡情地自由發揮。
- ☐ 可先利用剪影輪廓幫助記憶描邊字體的變化。

26

Level
★☆☆

描邊字體變化讓結構簡單的
阿拉伯數字更講究

阿拉伯數字結構簡單,只要加上裝飾就會顯得更醒目。
可以從簡單的形狀中做出多種變化。

Point1

帶入長方形印象,寫成四四方方的縱長狀

就像電子鐘錶上顯示的數字般有稜有角。
筆畫連接點斷開可做出另一種變化。

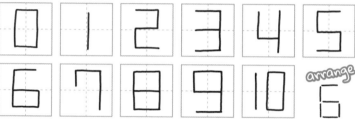

Point2

邊緣圓弧的描邊字體帶出優雅印象

減少字體魄力,瞬間變身少女風。
也可嘗試掌握各種變化型。

✽Variation✽

描邊字體中添上
花紋、圖案,
可以做出各式
風格。

強調曲線與空間的稚氣字體

畫出大弧線強調圓潤感,打造慵懶的輕鬆字體。
運筆時放輕鬆才寫得好。

運用直線繪製暗號數字

利用直線與三角形寫出暗號般的數字,趣味十足。
訣竅是將數字裡的圓圈置換成三角形!

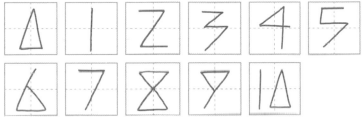

加上條紋就能醞釀出時尚氛圍

只需在數字中加上豎線,是十分簡單的變化。
加上線條時要注意線條頭尾不要凸出去。

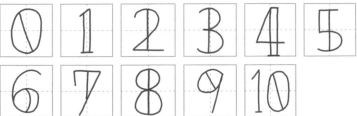

Check List

☐ 掌握描邊文字基本技巧便可自由變化。
☐ 輪廓寫出圓潤感,變身輕鬆字體。
☐ 帶入「只有直線與三角形」等技巧!

27

Level
★☆☆

其他數字型態
配合氛圍做出變化

除了阿拉伯數字外，數字還有許多表記方式。
在小便條或卡片添上富有玩心設計的字體吧。

Point 1 將羅馬數字寫出時尚感

羅馬數字通常使用在大標題，推薦以成熟風格做出變化。

IV 也有用 IV 表示 4 的表記
方式，可依個人喜好選擇！

Point 2 添上些許風雅統合中文數字風格

將雅致的毛筆風帶入中文數字，效果會相當出色。
也可運用在直式書寫中。

確實稍微停頓後
再起筆。

陰影以同樣形狀
稍微錯開塗滿。

082

用插圖表現更好懂

可運用插圖表現數字。
但要注意是否能確實傳達給對方！

數字手勢為世界
通用的表示。

可將星星數量
用於計分上。

運用角色吃圓子的
插圖倒數。

骰子點數簡單易懂，
非常推薦用於
數字表記。

隨著數量增加讓畫面
開出各式繽紛花朵。

Check List

☐ 以成熟風書寫羅馬數字。
☐ 中文數字帶入中式氛圍。
☐ 插圖的表記重點在於揮灑玩心。

28

Level
★☆☆

簡單圖案
做出豐富變化型態

在文章旁邊加上手繪圖案，就能輕鬆提升華麗感。
改變上色、繪製方式，變化出無限可能！

繪製心型謹記不要破壞可愛的氣氛

心型是能讓文字變可愛的魔法記號。
變化上應著重可愛活潑的感覺。

完整心型

變尖

變圓

擬人化

立體

描邊

以時尚風格妝點代表幸運的星星

閃亮變化也可以運用在其他圖案。
刻意留下一筆完成的線條也很棒。

基本型

一筆完成

圓潤

加入線條

立體

稍微歪扭

✳Variation✳

米字號　閃亮　單純的點線　綜合成閃亮奢華的氛圍

用眼睛嘴巴表現臉部情緒

圓框內添入上翹、下垂的點，或畫上彎曲、鋸齒型狀的線條，
想要表達的情緒一定能確實傳達！

笑臉

失望

生氣

哭泣

驚訝

興奮

Point 4 善用大量符號繪製顏文字

手寫手機或電腦中使用的符號，將顏文字的變化
加入信件中也能提升流行感。

笑臉

失望

生氣

哭泣

驚訝

興奮

Point 5 音符改變顏色做出變化

變換部分顏色或形狀改變氣氛，
以令人愉快的記號營造熱鬧氛圍。

基本型

繽紛彩色

流暢的筆畫

添上線條

如線圈般
捲起

粗曠風

Point 6 重疊線條打造有氣勢的符號

將驚嘆號或問號做出重疊或立體變化。
組合在一起也很歡樂。

線條字體

黑體字

粗曠風

圓潤

組合兩者

捲捲風

Point 7 只要運用線條就能更加傳達心情

對事情的情緒用線條一起呈現，只要多添幾筆就能傳達。

豎線

向下的
箭頭

直線與
雲朵狀的線

汗水

捲起
漩渦

橫線

Check List

☐ 圖案活用氣氛做出變化。
☐ 臉部圖案是傳達心情的最佳工具。
☐ 配合氛圍選擇符號的書寫方式。

29

配合氛圍,單位與
月份日期也能千變萬化!

單位常用於標示材料份量,配合測量種類的不同完成樂趣十足的變化。月份日期也可添上符合季節的裝飾。

Point 1 長度單位運用刻度插圖表現

運用尺規或捲尺等插圖紀錄單位,使標示更清楚。
長距離以大插圖來呈現!

數字寫大一點。

距離很長時,用
大圖增加效果。

ここから
50km

添上捲尺插圖。

10cmだよ

✱Variation✱
畫出用尺測量東西
的插圖。

Point 2 配合沉重的重量,單位變化也畫出沉重感

可透過插圖傳達重量感。
只要能辨識,也可塗滿記號空白處做變化。

塗滿圓圈。

塞在一個字大小
的空間中。

グラム

キロ｜トン

以傳達重量的
插圖表現。

✱Variation✱
非常適合運用於食
譜食材的插圖。

Point 3 液體運用角色與物品呈現質地

液體單位可運用具光澤感的角色來表示!
花點心思讓食譜與筆記更豐富。

讓動物們
拿著水杯。

水滴是很容易
角色化的圖案。

200
デシ
リットル

將單位符號添上腳,
設計成角色。

✱Variation✱
用量杯表示份量。

100
ml

 Point 4 時間表記以精準傳達為目標

會合最重要的就是集合時間。
畫上時鐘以免遲到。

3時30分

放大強調
幾點幾分。

添上 hour
的字首。 **3h**

3:30 數位時鐘風。

 ✳Variation✳
運用時鐘插圖確實將
時間傳達給對方。

 Point 5 月份與星期用配合氣氛的裝飾文字表記

月份配合當月活動變化，星期則可以用漢字表示。
發想簡單卻能營造可愛感。

 日期　 January 01 2013 (Tue) 2013/01/01(火) 2013年1月1日 火曜日 配合活動改變插圖外框也很不錯。 1/1

英文表記與漢字表記的文字排列順序會不太一樣。

 月份

 Jan. Feb. Mar. Apr. May. June.

 July. Aug. Sept. Oct. Nov. Dec.

將呼應當月的插圖加入文字設計中。

 星期

 Sun. Mon. Tue. Wed. Thu. Fri. Sat.

運用星期聯想事物裝飾文字。

 Check List

☐ 測量單位以容易理解的插圖表示。
☐ 數字適時以數位、類比表記。
☐ 星期與日期月份的表示應善用各種形象。

30

Level
⭐☆☆

以流暢筆跡
打造優雅又時尚的書寫體

書寫體的重點在於文字間相連的美麗線條！
也可在其中加入符號。

point 1

大寫字母的空間要往右上擴展

在寫大寫字母書寫體時，線條所包圍的空間大小尤其重要！
書寫時注意往右上運筆。

A B C D E F G

H I J K L M N

O P Q R S T U

V W X Y Z

※箭頭代表起筆的方向

point 2

文字最後添上一筆完成的插圖

單字尾端加入呼應意思的插圖，能增添時尚風格，
演繹出獨特的設計感！

Ami♡

字尾用相交的愛心裝飾。

葉子是超百搭的圖案。

Hinako

Wakaba

一筆繪製的鳥兒，加上
眼睛就完成！

Point 3 小寫字母書寫體，要展現小空間中的靈巧配置

小寫字母的間隙比大寫要更狹窄。
靈巧統整空間，就能寫出秀逸又容易辨識的小寫字體。

a b c d e f g

h i j k l m n

o p q r s t u

v w x y z

※箭頭代表起筆的方向。

Point 4 運用筆畫空間展現獨特性

筆畫相交產生的空間中加上顏色或圖案，
瞬間就能提升時尚氛圍。
可配合單字的意思加入裝飾。

用國旗的條紋與星星點綴。

每個空白都使用
不同顏色帶出
歡樂氣氛。

green

用國旗的條紋與星星點綴。

snow

☐ 書寫體應注意往右上擴展書寫。
☐ 字尾添上插圖打造獨特風格。
☐ 在空白處的空間綴上色彩妝飾！

寫給某人的文字

給公司同事或朋友的訊息，可在文字上多花點心思。運用裝飾文字繪製，讓送出去的訊息更可愛動人。

便條

給同事的便條
可畫上插圖，
營造輕鬆感。

**小禮物
訊息**

只有字會太單調！
加上裝飾文字為畫面
增添熱鬧氣氛。

邀請訊息

餐會或出遊的邀請，
加上愉快裝飾
讓人更想參與！

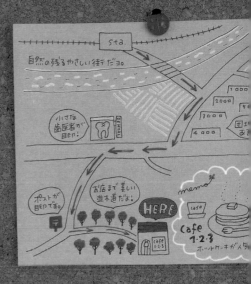

地圖

大前提是要畫得簡單易懂。
綴上插圖，讓人滿心
期待依循前進。

信件

運用顏色或形狀變化，
凸顯想表達的事物或
重要事項，

31 装飾便條 凸顯訊息重要部分

便條上記著要傳達給對方的資訊。
加上裝飾凸顯重要訊息吧！可運用底線或角色歡樂妝點。

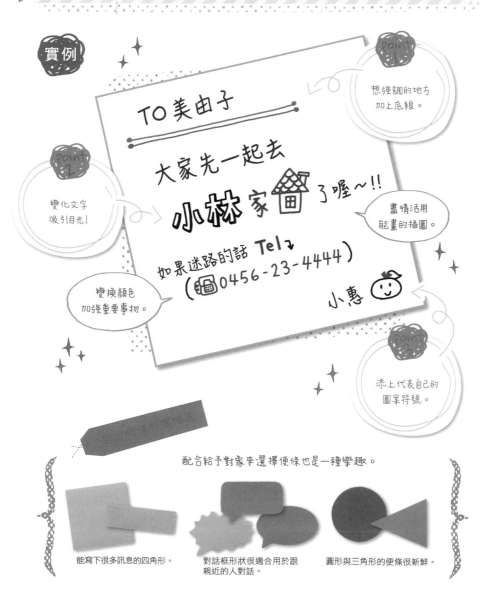

實例

Point 1
想強調的地方
加上底線。

Point 2
變化文字
吸引目光！

TO 美由子

大家先一起去

小林家🏠 了喔~!!

如果迷路的話 Tel↴
(📠 0456-23-4444)

小惠 😊

盡情活用
能畫的插圖。

變換顏色
加強重要事物。

Point 3
添上代表自己的
圖案符號。

配合給予對象來選擇便條也是一種樂趣。

能寫下很多訊息的四角形。

對話框形狀很適合用於跟
親近的人對話。

圓形與三角形的便條很新鮮。

Point 1 變化底線，讓內容更醒目

覺得簡單的底線很無趣時，
可變化形狀或以插圖呈現，營造歡樂氣氛！

雲朵曲線帶出流行感。

畫成流星軌跡。

點構成的底線活潑可愛。

Point 2 發揮玩心的獨特變化也很棒

如果對象是親近的人，加上獨具風格的變化
讓對方開心也很不錯。

隨興添上
實心圓點裝飾。

畫得不像也沒關係，
似顏繪一定
能令人感到欣喜。

用插圖把文字
逐個框起。

Point 3 加上辨識度高的原創署名

添上能讓對方一看就知道是自己的簡單似顏繪，
進行愉快的對話吧！

臉部圖案加上自己的痣，
以臉部特徵簡單變化。

加上自己常配戴的物品。

混入一點幽默創意。

Check List

☐ 底線變化可自由發揮想像力。
☐ 依對象不同繪製獨特裝飾。
☐ 加入自我特徵的原創圖案能運用在很多地方。

32 邀請訊息運用插圖 讓人更加期待

邀請朋友、家人或同事時，可愛訊息能提高成功的機率。
希望收到的人會感到開心，就以可愛變化為目標吧！

實例

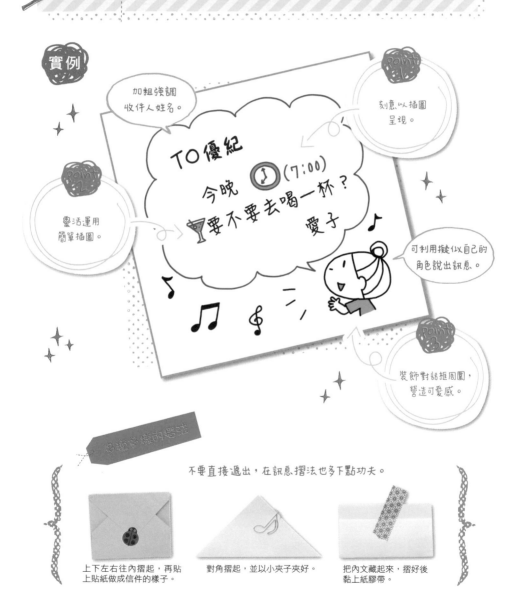

加粗強調
收件人姓名。

刻意以插圖
呈現。

TO優紀
今晚 （7:00）
要不要去喝一杯？
愛子

靈活運用
簡單插圖。

可利用擬似自己的
角色說出訊息。

裝飾對話框周圍，
營造可愛感。

好想多嘗試的摺法

不要直接遞出，在訊息摺法也多下點功夫。

上下左右往內摺起，再貼
上貼紙做成信件的樣子。

對角摺起，並以小夾子夾好。

把內文藏起來，摺好後
黏上紙膠帶。

094

有共同認知的事物可只用插圖呈現

電話或電子郵件可以插圖代替文字呈現。
畫成能一眼看懂的樣子！

用鬧鐘提醒
要遵守時間。

加上文字說明是
信或電子郵件。

mail

可以代表家用
電話號碼的圖示。

表示手機號碼時
就畫上手機！

Call me

空白處靈活添上簡單插圖！

在空白處添上與訊息內容相關的插圖，瞬間就能使整個畫面活潑起來。

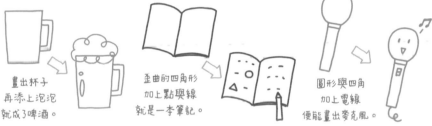

畫出杯子
再添上泡泡
就成了啤酒。

歪曲的四角形
加上點與線
就是一本筆記。

圖形與四角
加上電線
便能畫出麥克風。

訊息加上背景裝飾 做出熱鬧華麗的變化

訊息加上對話框後，周圍可添上背景裝飾。
運用簡單的花紋或插圖，一張吸引人的訊息就完成了！

條紋能營造清爽感。

用點帶出流行氣息。

蝴蝶結給人可愛印象。

Check List

☐ 可用插圖傳達簡單的資訊。
☐ 添上與內容相關插圖妝點不要留白。
☐ 繪製背景裝飾，添上插圖變化！

跟禮物一起送出的訊息要講究文字變化

書寫要跟禮物一起贈送的訊息時,不妨稍作變化。
細微之處也用心裝飾吧!

實例

清楚凸顯
贈與物品。

Point 2

表達情緒的
文字符號
也多下點工夫。

加上叉子與湯匙,
設計成食物擺盤
的樣子。

這個 **餅乾** 是
昨天出爐的唷!
((**白巧克力餅乾**))
真的很好吃!
不嫌棄就吃吃看吧。

Point 1

括號
也加以變化。

Point 3

注意標點符號
的大小與位置。

裁剪贈與紙條,變化出各種形狀。

剪成從顏色聯想到的形狀。

花點心思,剪出配合
季節的形狀。

心形紙條很適合
送給親密的人。

Point 1　文中加入括號搭配氛圍進行變化

乍看之下十分普通的括號線條，更有變化的價值。

以條紋填滿
括號空白處。

在端點
加上圓點。

填滿雙括號
的間隙。

Point 2　文字符號加上插圖傳達情感

文字符號簡單就能表達情感，帶入插圖更好懂。

用愛心框起
帶出逗趣感。

淚滴圖案表達
悲傷情緒。

邊緣加上線條，
讓文字笑起來。

點劃改成
淚滴形狀。

將「口」改成
怦怦跳的愛心。

Point 3　標點符號掌握可愛的大小與位置

相對於本文，標點符號可刻意放大帶出不平衡感，
做出簡單又可愛的變化！

曖昧的刪節號就漸漸寫小。

刻意放大的句點有種可愛感。

配合心情放大愛心，
做出大膽變化。

英文句點畫成
方形的點
便可加以強調。

☐ 平常不覺得特殊的括號也可細心做出可愛變化。
☐ 文字符號加上插圖更容易傳達心情。
☐ 標點符號變化的重點在於大小與位置。

寫出工整與可愛的文字

掌握地圖路線重點
使其簡單易懂

加上醒目的建築物，使路線更好懂。
畫上清楚的箭頭指引，對方一定能順利抵達！

實例

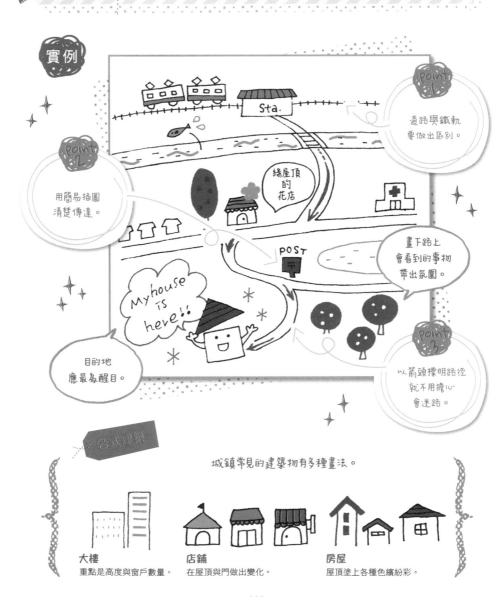

Point 1
道路與鐵軌
要做出區別。

Point 2
用簡易插圖
清楚傳達。

綠屋頂的花店

Point 3
以箭頭標明路徑
就不用擔心
會迷路。

畫下路上
會看到的事物
帶出氛圍。

POST
郵

My house IS here!!

目的地
應最為醒目。

各式建築

城鎮常見的建築物有多種畫法。

大樓
重點是高度與窗戶數量。

店鋪
在屋頂與門做出變化。

房屋
屋頂塗上各種色繽紛彩。

Point 1 為了讓人不要混淆，道路與鐵路應做出區別

只畫出筆直的線條無法正確地傳達，
應以插圖區分道路、鐵路與橋梁的不同。

垂直添上橫線
代表鐵路。

道路僅以外框表示。

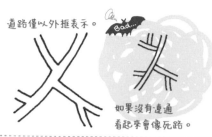

如果沒有連通
看起來會像死路。

以橫線
表現斑馬線。

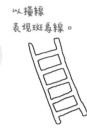

Point 2 地圖上出現的地點用簡易插圖傳達

途中的建築物或顯眼標的物以圖示標出，
細節可以省略不畫。

畫出鳥居
就知道是神社。

交通號誌的顏色應正確
排序，從左開始藍、黃、紅。

便利商店加上
24 H 的特徵標示。

以保齡球瓶
代表保齡球場。

Point 3 運用箭頭標明對方應行經的路徑

為了讓對方不要迷路，可在路徑上加上箭頭。
還能加上變化，使用狗腳印記號塑造可愛印象。

箭號能標明方向。

鞋印的腳尖
應朝向行進方向。

運用獨特的
狗腳印引路。

Check List

☐ 鐵路與道路的線條應做出區別，不要混淆。
☐ 運用簡單的插圖表示標的物。
☐ 加上箭頭將路徑傳達給對方。

35

Level
★★☆

畫出原創分隔線
製作別出心裁的信件

寫信給親密的人時，會想用特別的信紙吧！
運用變化豐富的分隔線與用色玩出創意。

實例

一筆用一種顏色，
做出繽紛感。

好久不見！近來可好？

我過得很好唷～！

～♪♫～♪～♪～♪♫～♪～

約好的 **Live** 票券送到了，

大量添上
簡單符號
使畫面更豐富。

好開心！從現在開始就

超期待 ♪♪ 心跳得超快

～♪～♪～♪♫～♪

當天 pm 🕕 6:00 在車站的 ━━━ Bye～

將單純線條
變化成與內容
相符的分隔線，
打造華麗氣圍。

閘口碰面吧！等你來喔～！

 回去的路上一起去咖啡廳 ☕

坐坐吧！ 玲奈 上

也可利用擬人化、
角色化的信件符號
妝點信件。

靈活帶入插圖。

Point 1 改變顏色簡單打造繽紛感

一筆一畫變換顏色,打造流行字體!
配色上需多加留意。

れい

對比兩色變化。

暖色系給人溫柔
女性的印象。

AKARI

冷色系能帶出時尚感。

熱鬧繽紛的
配色。

Point 2 訊息文間自由添上分隔線

配合傳達的內容添上富有變化的分隔線,
用心設計信紙!

星號與點的
簡約分隔線。

應考相關內容可搭配
不倒翁、筆與必勝
頭巾為對方加油。

欣欣向榮的
綠葉分隔線。

Point 3 信件中的符號也是裝飾要素!

運用擬人化或插圖的記號豐富畫面。
問候語也可帶換成英文記號。

將追加記號角色化。

給親密的人的信件
可加上 kiss&hug 的
圖案。

Dear
From

親暱的
kiss&kiss。

收件人名與署名也
要多加講究。

☐ 改變一筆一劃的顏色,變身繽紛字體。
☐ 利用獨創分隔線完成別具匠心的信件。
☐ 帶入角色凸顯信件符號。

寫給自己的文字

書寫行事曆或日記等
只有自己會看到的內容時，
應該注重如何同時保持畫面可愛，
又利於重複檢視，
一起來學習如何增加豐富的變化吧！

行事曆

設定能讓預訂事項
一目瞭然的圖案，
並凸顯重要的事項
以免遺忘。

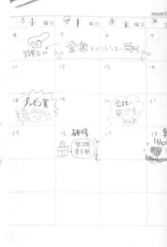

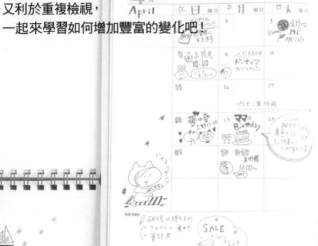

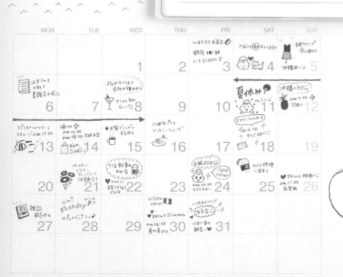

月曆

房間裡的月曆也會被別人看見，
可以加上裝飾。
具有季節感的插圖會
是很棒的設計。

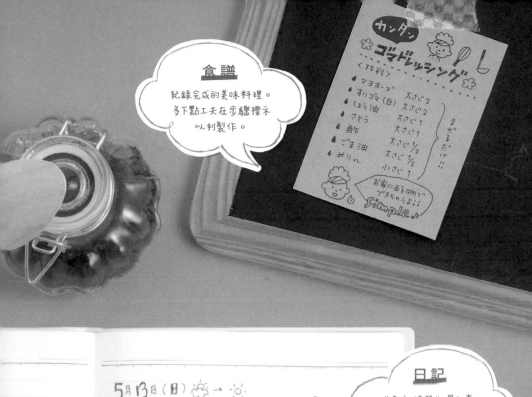

5月13日(日) ☁→☀
今日はマサミに誘われて、初めての登山！
朝6:00起きで駅で待ち合わせ。
お New のリュックで テンション UP ↑↑↑
登り始めは息が上がってしんどかった けど
だんだんなれてきて
♪たのしく登れた!!♪
山頂でのお弁当は
とってもおいしかったなー。
また登ってみたいな!!

5月14日(月) くもり
今日は朝、ねぼうして チコク しそうに!!
(🏔に登って疲れたからかな...)
営業の川口さんと ランチに行った
駅前にできた イタリアンのお店も
ついてた スイーツがおいしくて、もしかしたらケーキ類、
☆美味しいかも？ 今度 お茶に 行こっと♪

グー

トマトと
ツナの
パスタ。
クリーム
ベース♡

チーズケーキ
おいしそうだった

36

行事曆上的文字變化
應以清楚為原則

字首做出醒目變化，讓預訂行程一目了然。
連續數日的大型活動則可大膽帶入跨格設計。

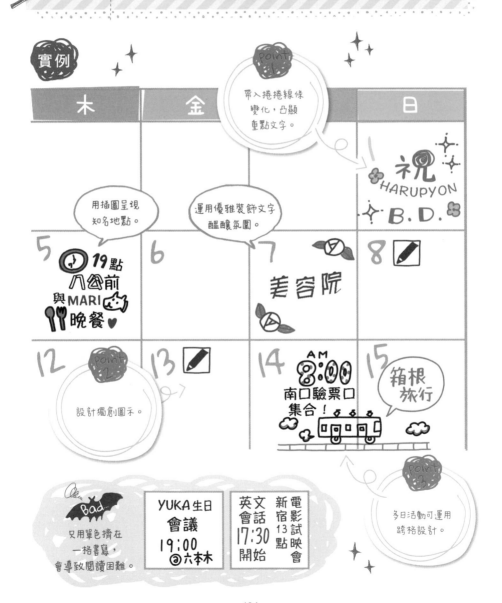

實例

Point 1
帶入捲捲線條
變化，凸顯
重點文字。

用插圖呈現
知名地點。

運用優雅裝飾文字
醞釀氛圍。

木	金	日	
		1 祝 HARUPYON B.D.	
5 ⏰19點 八公前 與MARI 晚餐♥	6	7 美容院	8 ✎
12 Point 2 設計獨創圖示。	13 ✎	14 AM 8:00 南口驗票口 集合！	15 箱根 旅行

Point 3
多日活動可運用
跨格設計。

Bad...
只用單色擠在
一格書寫，
會導致閱讀困難。

YUKA生日
會議
19:00
③六本木

英文
會話
17:30
開始

新宿
13
點

電
影
試
映
會

104

Point 1 將文字筆畫變成圓滾滾的圓點

凸顯重點文字，依自己喜好把其中一處塗成圓點。

加上圓點
重點式點綴。

中心加上圓點
可增添平衡感。

點劃塗成圓點。

將空白處打圈填滿。

Point 2 將經常出現的預訂事項圖示化

為學習、約會等在行事曆中反覆出現的預定事項設計獨創圖示，
記錄起來一目了然相當方便。

預定念書的日子
就用鉛筆圖示。

乾杯圖示代表
歡樂的聚餐酒會。

叉子與湯匙的圖示
代表用餐預定。

加上背景裝飾
強調便當日。

Point 3 凸顯當日大型活動

把能用的格子全都用上，讓預訂事項更醒目。
打開行事曆一眼便能看見令人雀躍的行程。

通宵夜唱卡拉 OK 行程
也可佔 2 格空間。

用交通工具的插圖記下
旅遊行程計畫。

大膽呈現
期待不已的活動！

☐ 凸顯預訂事項其中一個字，抓住視線！
☐ 將常用預定圖示化，反覆利用。
☐ 跨日活動運用多格設計帶出分量感。

讓月曆上的行程期限一目了然

房間裡懸掛的月曆每天都會映入眼簾，
為有期限的行程添上明顯易懂的可愛插圖裝飾吧！

實例

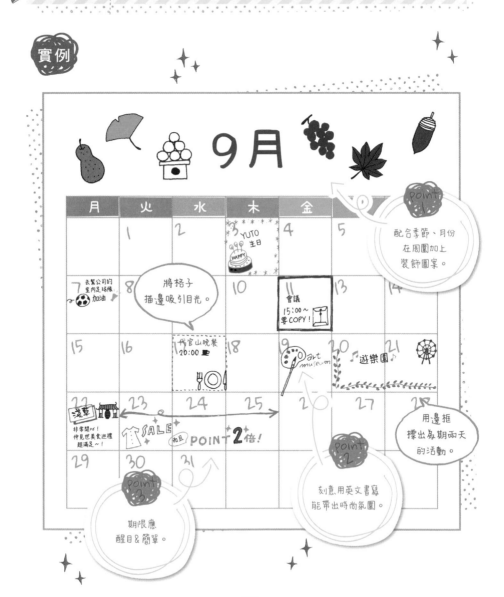

Point 1 運用配合月份的插圖玩出趣味

加上季節感插圖，就能完成原創月曆。
自由揮灑獨特的創意吧！

優雅飛舞的蝴蝶是春季象徵。

飄落的枯葉令人聯想到秋季。

雪兔是冬天的代名詞。

以帆船表現清涼夏日。

Point 2 用英文記錄行程營造時尚感

記錄行程時也可用英文書寫，打造截然不同的氣氛。
善用英文字體強調活動的特殊氛圍吧！

Dinner 提升晚餐優雅的氛圍。

shopping

加上膠捲插圖增添時尚。 **Movie**

加上雀躍音符，裝飾令人期待的購物行程。

Point 3 運用吸引目光的設計標示期限

變化時應讓期限的期間簡單易懂。
設計重點是清楚、醒目。

畫出警告色系條紋的箭頭。

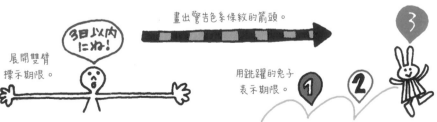

展開雙臂標示期限。

3日以內にね！

用跳躍的兔子表示期限。

Check List

☐ 加上搭配月份的插圖。
☐ 英文表記能營造出成熟氣圍。
☐ 運用吸睛插圖標示期限。

38

Level
★☆☆

寫日記就用輕鬆字體
享受自由樂趣

日記只有自己閱讀，可自由運用輕鬆的字體書寫。
加入天氣或服裝等細節，重溫時更富趣味！

實例

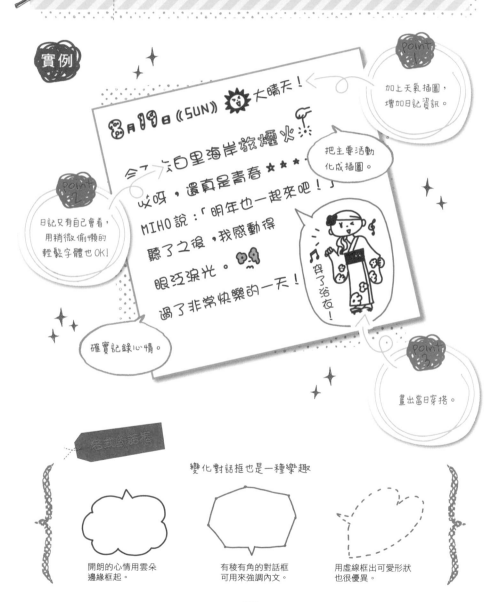

POINT 1
加上天氣插圖，
增加日記資訊。

把主要活動
化成插圖。

POINT 2
日記只有自己會看，
用稍微偷懶的
輕鬆字體也OK！

8月19日《SUN》大晴天！
今了，在白里海岸放煙火
哎呀，還真是青春☆☆☆
MIHO說：「明年也一起來吧！」
聽了之後，我感動得
眼泛淚光。
過了非常快樂的一天！

買了浴衣！

確實記錄心情。

POINT 3
畫出當日穿搭。

活用對話框

變化對話框也是一種樂趣

開朗的心情用雲朵
邊緣框起。

有稜有角的對話框
可用來強調內文。

用虛線框出可愛形狀
也很優異。

108

Point 1 天氣插圖能讓當天回憶更鮮明

天氣等細節資訊，能讓日記內容更鮮明。
可以插圖呈現。

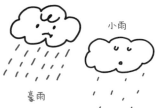

豪雨

小雨

多雲轉晴

下雪

強風

Point 2 以稍微偷懶的輕鬆字體享受自由記錄的樂趣

日記只有自己會讀到，不用寫得很端正也沒關係。
亦可挑戰輕鬆字體或略字等變化。

「田」中間的
十字寫小。

「間」省略
「門」部。

「陳」的四方部位
以圖形代替。

將「品」的
兩個口相連。

省略中間部分
的「第」。

Point 3 記錄自己的穿搭

將每天服裝化成插圖進行檢視。
如獲得好評，就可留下來作為日後穿搭的參考。

一般 T 恤加上
衣領變身
女用襯衫。

仔細描繪
裙擺的百褶部分。

帶出材質感
超優秀！

Check List

☐ 將天氣插圖化加深記憶。
☐ 以隨興的輕鬆字體放鬆書寫。
☐ 運用服裝插圖檢視自己的穿搭。

39

Level
★★☆

將時常蹦入腦海的料理
繪製成插圖食譜！

運用插圖搭配步驟清楚說明。
裝飾後的可愛食譜也能作為禮物贈送給友人。

實例

Point 1
食譜名稱結合料理
圖案與文字。

＊ 鬆餅的做法

 ホットケーキのつくり方

標題裝飾外框。

材料 ❀

- 雞蛋……1個
- 砂糖……25g
- 牛奶……150g
- 奶油……30g
- 香草精……少許
- 低筋麵粉……150g
- 發粉……5g

❀ 事前準備 ❀

Point 3
凸顯製作時的
重點訣竅！

- 將粉類混合，並事先過篩。

- 製作融化奶油，將奶油微波爐30

- 先準備好然奶

❀ 作 法 ❀

 1 蛋加入砂糖攪拌。

 2 加入融化奶油、
牛奶與香草精
再次攪拌。

 3 加入
類，
粉狀

Point 2
設計可愛的
步驟流程圖示。

Point!
當表面開始
冒泡時翻面！

 4 在平底鍋上塗上
一層薄奶油，
倒入生麵糊。

 5 表面煎出焦色
就完成了。

**區分空間使畫面
簡單明瞭。**

110

 Point.1 食譜標題帶入料理相關的裝飾

最顯眼的食譜名稱加入料理相關物品用心裝飾。
可試想味道與材料帶來的感覺設計文字。

筆畫加入馬卡龍。

添上
各式水果。

巧克力板打造時尚感。

 Point.2 以圖示表示步驟順序，讓畫面更可愛

製作時逐步瀏覽的步驟標示也應仔細裝飾，
運用料理工具或材料等加工出可愛圖示。

用料理本身的插圖框起。

旗幟畫出隨風飄揚的模樣。

蘋果是容易描繪的圖案。

 Point.3 凸顯重要訣竅，製作中掌握施展的絕佳時機

料理中一定會有重要祕訣。
利用對話框或變化文字裝飾就不會遺漏！

注意對話框與文字間
顏色的搭配性。

以粗體字吸引目光。

重要事項可運用筆記形式的
插圖列舉。

烹調工具

重複畫出
水滴形線條，
就能畫出打蛋器。

橢圓加上底部
與手把就成了
平底鍋。

橢圓加上
漸窄的深度
就成了容器。

食譜依料理種類做出寫法變化

Point 4　日式料理可直書帶出氛圍

模仿料亭菜單縱向書寫食譜，完成具有和風氣息的成品。
記得活用漢字數字！

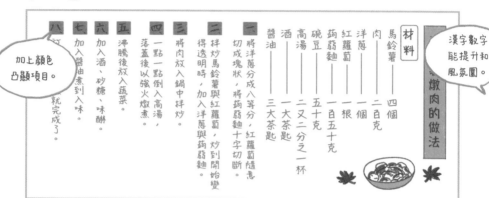

材料　燉肉的做法

材料	
馬鈴薯	四個
肉	二百克
洋蔥	二個
紅蘿蔔	一根
蒟蒻麵	一百五十克
碗豆	五十克
高湯	二又二分之一杯
酒	一大茶匙
醬油	三大茶匙

一　將洋蔥分成八等分，將紅蘿蔔隨意切成塊狀，將蒟蒻麵十字切斷。
二　拌炒馬鈴薯與紅蘿蔔，炒到開始變得透明時，加入洋蔥與蒟蒻麵。
三　將肉放入鍋中拌炒。
四　一點一點倒入高湯，落蓋後以強火燉煮。
五　沸騰後放入蔬菜。
六　加入酒、砂糖、味醂。
七　加入醬油煮到入味。
八　……

> 漢字數字能提升和風氛圍。

> 加上顏色凸顯項目。

> 就完成了。

Point 5　西式餐點搭配具有流行設計感的裝飾

隨著食譜不同，設計也千變萬化。
任誰都喜歡的漢堡排非常適合流行感的設計。

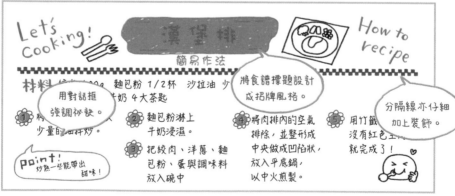

Let's cooking!　漢堡排　簡易作法　How to recipe

材料　絞肉 …g　麵包粉 1/2杯　沙拉油 少…　牛奶 4大茶匙

① 將…少量的…拌炒。
② 麵包粉淋上牛奶浸濕。
③ 把絞肉、洋蔥、麵包粉、蛋與調味料放入碗中。
④ 將肉排內的空氣排除，並整形成中央做成凹陷狀，放入平底鍋，以中火煎製。
⑤ 用竹籤…沒有紅色…就完成了！

> 用對話框強調祕訣。

> Point!　炒熟一些能帶出甜味！

> 將食譜標題設計成招牌風格。

> 分隔線亦仔細加上裝飾。

Check List

□ 食譜記錄可配合料理風格，分成和風與西式等不同呈現方式。
□ 步驟編號也別忘了用心裝飾。
□ 凸顯製作時的重要訣竅。

嘗試繪製
搭配文字的插圖

小小的插圖中,蘊含能
瞬間提升畫面豐富感的神奇魔法。
不要在意畫得好不好,就從日常生活中的事物開始著手。
設計文字中加入插圖裝飾,
一定能讓收到的人非常開心。

40

Level
☆☆☆

以頭身比例與髮型
做出人物區別！

隨年齡增加增高人物的頭身比例。
在卡片上繪製人物插圖時，注意平衡就能簡單做出差異。

隨著成長增加頭身比例

嬰兒時期大約是二頭身，且無須畫出男女區別。
但隨著成長，除增加頭身比例，身體曲線也要跟著做出變化。

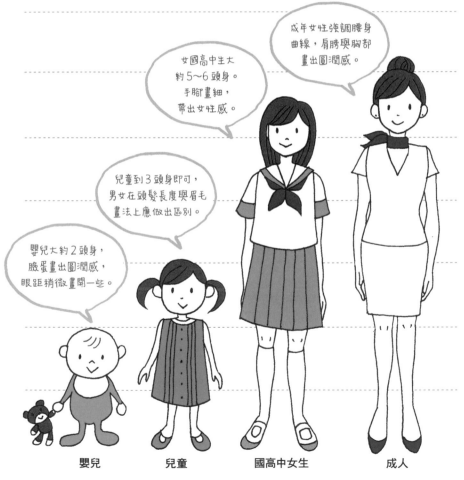

成年女性強調腰身曲線，肩膀與胸部畫出圓潤感。

女國高中生大約5～6頭身。手腳畫細，帶出女性感。

兒童到3頭身即可，男女在頭髮長度與眉毛畫法上應做出區別。

嬰兒大約2頭身，腿蛋畫出圓潤感，眼距稍微畫開一些。

| 嬰兒 | 兒童 | 國高中女生 | 成人 |

Point 2　運用髮型、眉毛與皺紋區分出年齡與性別差異

基本的眼睛、鼻子、嘴巴，加上髮型、眉毛與皺紋，就能區分年齡與性別。
繪製家族感謝卡時，這些技巧一定都能派上用場。

母親節

母親世代的
特徵是具有
份量感的髮型。

お母さんへ♥
いつもありがとう

運用粗眉畫出
給人可靠形象
的爸爸。

父親節

おとうさん だいすき♥
毎日お仕事 おつかれ様！

基本型

敬老節

元気で長生き
して下さい

嘴角與額頭
用線條加上皺紋，
畫出年長者的面容。

兒童節

在臉頰畫上
紅暈帶出
稚氣感。

すくすく大きくな～れ

Point 2　火柴人能簡單表達動作！

以線條呈現的角色對初學者來說也很容易掌握。
注意手腳動向就能傳達動作。

いそげ！

用於催促時可畫出
火柴人彎曲手腳的
跑步姿勢。

Ouch!

失敗時，
用被絆倒的
插圖表現。

ひと休み

雙腳彎成直角，
畫出坐著休息
的姿勢。

將影子拉成細長狀，
傳達寂寞心情。

手腳朝下，
表現心情
受到衝擊
的模樣。

Check
List

☐ 依不同年齡畫出不同頭身比例。
☐ 以眉毛、髮型與臉部皺紋區分性別與年齡。
☐ 利用火柴人的全身傳達動作。

41

Level
★☆☆

動物插圖運用表情 做出多樣變化

描繪動物的重點是臉形。
掌握臉部與耳朵形狀的特徵，亦可加工成文字框使用。

以耳朵與臉部形狀區分不同動物

描繪動物的臉時，應注重耳朵與臉的形狀。
部位依大小不同，會變成完全不同的動物，這點需多加留意。

加上眼睛與嘴巴……

完成!!

(利用動物造型外框起文字營造親和感)

加點巧思，
在兔子耳朵裡
畫出愛心。

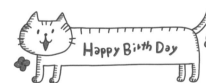

配合文字量
拉長貓咪
身體長度。

小狗微笑的
表情能呼應
內文。

不只外型，小雞表情也做出變化。

以詼諧插圖
帶出幽默感。

3

嘗試繪製搭配文字的插圖

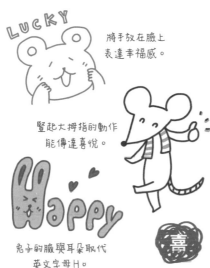

將手放在臉上
表達幸福感。

豎起大拇指的動作
能傳達喜悅。

兔子的臉與耳朵取代
英文字母H。

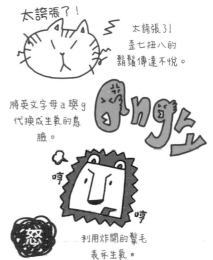

太誇張了！
歪七扭八的
鬍鬚傳達不悅。

將英文字母a與g
代換成生氣的臉
龐。

利用炸開的鬃毛
表示生氣。

青蛙眼淚畫成
雨滴形狀。

捲起兔耳傳達
失落的心情。

大猩猩扭曲的臉能呼應
Sad單字本身的意思。

讓無尾熊比出
剪刀手傳達
歡樂心情。

將英文字母A
加工成熊的背影。

揮動小狗的左右手，
呈現出愉快邁步
的姿態。

Check List

☐ 注意動物臉部與耳朵的形狀，掌握外型。
☐ 文字搭配動物外框就能完成可愛成品。
☐ 利用動物表情傳達各式情緒。

大自然素材
讓表現更豐富

本篇介紹帶有自然素材的文字變化。
掌握描繪方式，運用於地圖與日記中相當方便！

Point! 掌握描繪方式，活用在地圖或日記中

自然素材在地圖、日記與卡片中很好搭配的圖案。
稍作變化，成品便能千變萬化。

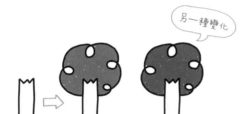

畫出上下尖端，添上葉脈線條變成葉子。

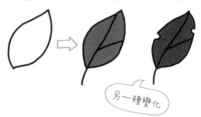

另一種變化

樹幹上下畫出簡單的樹根與樹枝，
加上葉子就變成樹木。

漩渦加上身體與眼睛便能畫出蝸牛。

畫出奇數花瓣，並在中心添上圓形，
最後別忘記添上葉子。

另一種變化

畫法簡單的變化

四角形加上三角形便能完成一幢房屋。

面對面的平行四邊形加上書衣就成了封面。

118

自然素材與單字結合出獨特風格

配合形狀,在含有自然素材的圖案中帶入文字。
獨樹一幟的文字就完成了!

疊合「月」字與弦月的形狀。

山頂積雪帶入「山」字。

彎曲釣線與
英文字母結合。

以流水表現「川」字的形狀。

用樹將文字逐個框起,
聚集後就是一座森林。

文字的豎線與橫線
代換成鮮艷紅葉。

自然素材結合喜怒哀樂能加深印象

情感表現與自然素材結合後,能讓人更印象深刻。
帶入心情文字亦是很棒的組合。

用代表幸運的
四葉酢漿草框起「喜」字

噴發的火山
圍起「怒」字
表達憤怒情緒。

凋零的枯葉傳達悲傷氛圍。

「樂」字與彩虹重疊,
幸福感加倍。

☐ 掌握自然素材基本畫法後做出變化。
☐ 將自然素材的形狀帶入文字中。
☐ 運用自然素材框搭配喜怒哀樂的情緒。

43

運用原創文字與
插圖繪製食物

在手帳或日記中描繪食物時，可運用裝飾文字與插圖來呈現。
訣竅是用色盡量貼近實物。

運用食物材料變化成裝飾文字

記錄品嘗過的美食時，
可利用醬料或麵條等料理材料，畫出獨特的裝飾文字！

甜點

利用點心中的鮮奶油
或巧克力等配料
繪製食物名稱。

蛋糕

冰淇淋

果汁

刨冰

日式料理

麻糬

天婦羅

烏龍麵

西式料理

義大利麵

蛋包飯

將日式與西式料理中
出現的麵條與麵衣
變化成料理名稱。

掌握食物畫法，活用插畫裝飾！

食物插圖有許多表現機會，邀請人一起去品嘗點心的訊息，或是在日記中記錄餐點時都能派上用場。一起來學習迅速繪製食物的方法吧！

另一種變化

在倒三角形中畫出網狀，
盛入上窄下寬的冰品。

組合大小梯形，上色後
就成了一杯飲料。

另一種變化

另一種變化

疊合圓柱體，畫出華麗蛋糕。

三角柱添上草莓，
一塊草莓奶油蛋糕，就完成了。

另一種變化

另一種變化

組合三顆圓形變身糰子或是章魚燒。

在橢圓形中心畫上歪扭線條
就成了閃電泡芙。

另一種變化

✿ variation ✿

描繪進食各階段的插圖時，留意畫出不同嘴型與甜甜圈漸少的形狀。

□ 利用食材與淋上的醬料變化出料理名稱。
□ 應用基本形狀掌握食物插圖的各種變化。
□ 進食插圖的重點是嘴型與食物漸少的形狀。

44

季節性活動文字
要表現當季特色

寫下四季活動時，可運用該季節特有的素材裝飾。
在送給朋友的邀請訊息或行事曆中皆能活用。

寫下帶入季節感的文字

帶入四季更迭的花卉與食物插圖，
絕對能寫出令人目不轉睛的可愛文字。

春

說到春天就
少不了櫻花！
在文字中綴上花瓣。

Spring

將櫻花帶入相約
賞花的訊息中。

加上臉與手，
把草莓擬人化。

5/10

將文字的
點與圓圈
替換成飯糰。

夏

Summer!

將英文字母「e」的
一部分畫成海軍風泳圈。

在文字中點綴上西瓜籽。

ゆり大会
08/01 決行！

文字中帶入金魚、
巧克力香蕉等
夏季祭典相關素材。

用煙火的火花
替換漢字點劃。

 組合畫筆與貝雷帽打造藝術之秋。

 漢字豎線代換成弦月。

健行的日文中加入邁步的腳。

文字線條邊緣與點劃綴上紅葉。

 運用飄落的雪花裝飾文字。

土鍋置入漢字中。

 於文字各處配置雪球。

 以閃亮符號裝飾文字邊緣，營造豪華感。

（ 適合帶出季節感的分隔線 ）

 小鳥、蝴蝶與綠葉排列出春季氣息的分隔線。

 海浪、船隻與浮島打造海洋風分隔線。

 松果與栗子的沉穩配色相當優異。

 冬季必備物品充滿季節感。

☐ 活動名稱帶入具有四季感的圖案。
☐ 花點巧思利用配色營造季節感。
☐ 邀請訊息可搭配季節性生物或風景的分隔線。

45

Level
★★☆

文字中加入
日常物品形狀、花紋與質感

書寫日常用品或購物清單時，除了羅列文字之外，還可運用
裝飾文字凸顯特徵。在形狀與顏色上多花點工夫做出變化吧！

Point 配合物品氣圍變化文字

不畫出該物品，而是利用相關物品裝飾文字，畫出吸引目光的成品吧。

描邊字體添上星星，
打造美甲般的華麗感。

模仿面膜上的洞，
在文字邊緣加上圓點。

描邊字體加上虛線，
畫出車縫效果。

唇蜜的文字中加入
嘴唇，進一步畫出
抹上唇蜜的模樣。

運用波浪線條
帶出蓬鬆捲曲感。

用票卡置換文字的
橫線與豎線。

綴上米字號呼應
香水的優雅氣氛。

文字空白處畫出眼睛，
並強調睫毛。

Check List

☐ 將配合風格的插圖與小物名稱結合。
☐ 利用文字部分結構帶入物品相關事物。
☐ 文字空白處添上插圖，製造華麗感。

46

圖像能讓文意更簡單易懂

象形符號是以視覺圖案傳達內容的圖像文字。
可在信件或小便箋中加入變化後的圖像文字增添獨特性。

設計自己專屬的象形符號

傳達心情時，利用圖像能讓對方更容易理解。
可加工變化，設計出獨創樣式。

把地球換成愛心，
完成適合搭配
贈禮的圖案。

希望別人不要吃掉的食物，
可畫上「請勿觸摸」的圖示。

可用緊急出口標示
代表出門的動作。

用冒出蒸氣
的茶杯
表示
咖啡廳。

化妝室
符號中
的線條，
可用來象徵
吵架時
築起的心防。

運用道路速限符號
加工成減肥警告。

手指放在嘴上的側臉
很適合用在保密話題。

☐ 象形符號結合文字就能順利傳達意思！
☐ 統合簡易圖像，繪製獨創象形符號。
☐ 也可應用既有象形符號的用法。

125

加入動物生肖
裝飾賀年卡

賀年卡或月曆上加上該年生肖，就能完成可愛成品。
將圖案帶入文字的變化也很棒。

Point 1

利用生肖動物的形狀與部位裝飾文字

帶入生肖的文字可畫在手繪賀年卡上。
將動物的形狀或部位與漢字結合！

「寅」字加上老虎
腳印與尾巴做變化。

子 鼠　牛　虎　兔

龍　蛇　午 馬　未 羊

申 猴　雞　戌 狗　亥 豬

將猴子最愛的香蕉
帶入「申」字中。

「戌」字加上狗
最愛吃的骨頭
與狗腳印。

Check List

☐ 手繪賀年卡中帶入生肖動物。
☐ 生肖文字可活用動物的形狀作設計。
☐ 動物身體的部位與其嗜好品都可用來裝飾文字。

48

繪製可愛的星座插圖

星座插圖很適合用來裝飾月曆與生日卡。
文字亦可加入星座元素。

Point 1 利用各星座的形象與圖案裝飾文字

除了各星座插圖，文字的氛圍也很重要。
運用星座各自的印象與圖案變化文字。

利用螃蟹的
大螯點綴文字。

牡羊座

金牛座

雙子座

巨蟹座

獅子座

おとめ座

處女座

天秤座

天蠍座

射手座

摩羯座

水瓶座

雙魚座

文字尖端畫成
箭頭形狀。

花心思將平假名的
點劃加工成魚形。

☐ 將星座畫成親切的可愛插圖。
☐ 星座名稱帶入星座各自的圖案。
☐ 配合星座風格的描邊文字或立體變化都是很棒的設計。

やましたなしえ（ナツエ）

製作角色、繪本、插圖。
主要讀者群為女性、母親、兒童。
目前活躍於書籍與雜誌等領域。
插畫風格溫柔又有活力。
現居東京，出身大阪。
喜愛手作、自然、北歐風。
http://www.nashie.com

くろかわきよこ（黒川輝代子）

1978 年出生於東京。
畢業於日本設計專門學校。
曾任職於公司，後成為
插畫學校 Palette Club 第 9 期學生。
現職自由業，育有一兒。
繪製主題以自然風的女性與生活為主。
http://kiyoko-kurokawa.com

staff

設計・攝影／スタジオダンク
編輯／フィグインク

用原子筆寫出
圓潤可愛的小巧藝術字

出　　　版／楓書坊文化出版社
地　　　址／新北市板橋區信義路163巷3號10樓
郵 政 劃 撥／19907596　楓書坊文化出版社
網　　　址／www.maplebook.com.tw
電　　　話／02-2957-6096
傳　　　真／02-2957-6435
作　　　者／やましたなしえ
　　　　　　くろかわきよこ
翻　　　譯／洪薇
責 任 編 輯／謝宥融
內 文 排 版／楊亞容
港 澳 經 銷／泛華發行代理有限公司
定　　　價／280元
初 版 日 期／2020年1月

國家圖書館出版品預行編目資料

用原子筆寫出圓潤可愛的小巧藝術字 /
やましたなしえ,くろかわきよこ作；洪
薇譯. -- 初版. -- 新北市：楓書坊文化,
2020.01 面；公分

ISBN 978-986-377-547-8（平裝）

1. 原子筆　2. 美術字　3. 插畫

962　　　　　　　　　　108018090